JAEWON ART BOOK 24

피에트 몬드리안

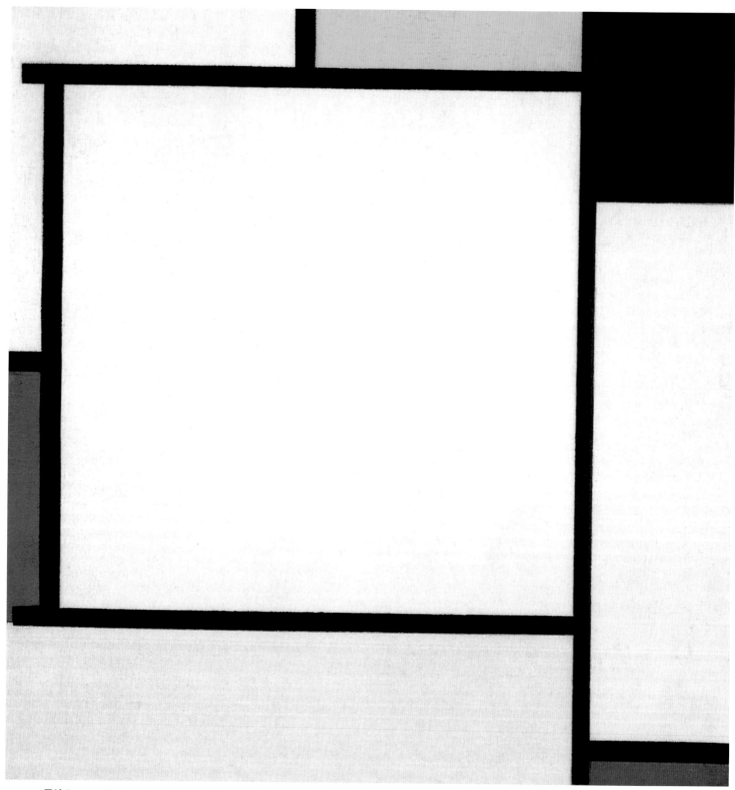

구성 2, 1922, 유화, 55.5×53.5cm, 뉴욕, 솔로몬 구겐하임 미술관

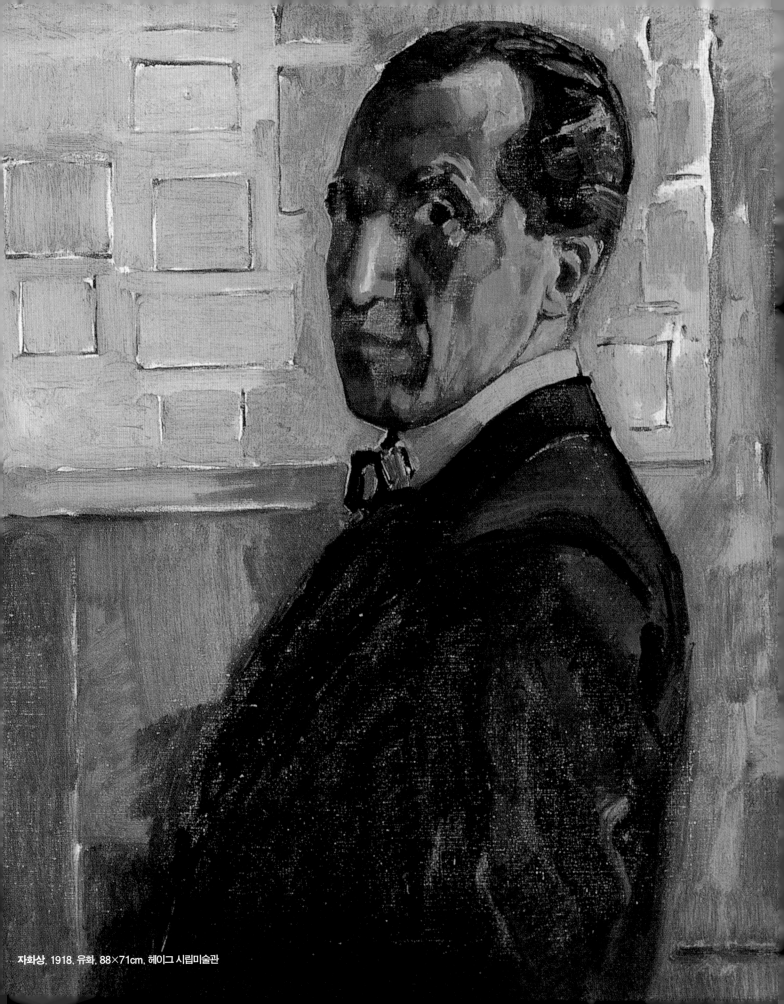

자화상, 1918, 유화, 88×71cm, 헤이그 시립미술관

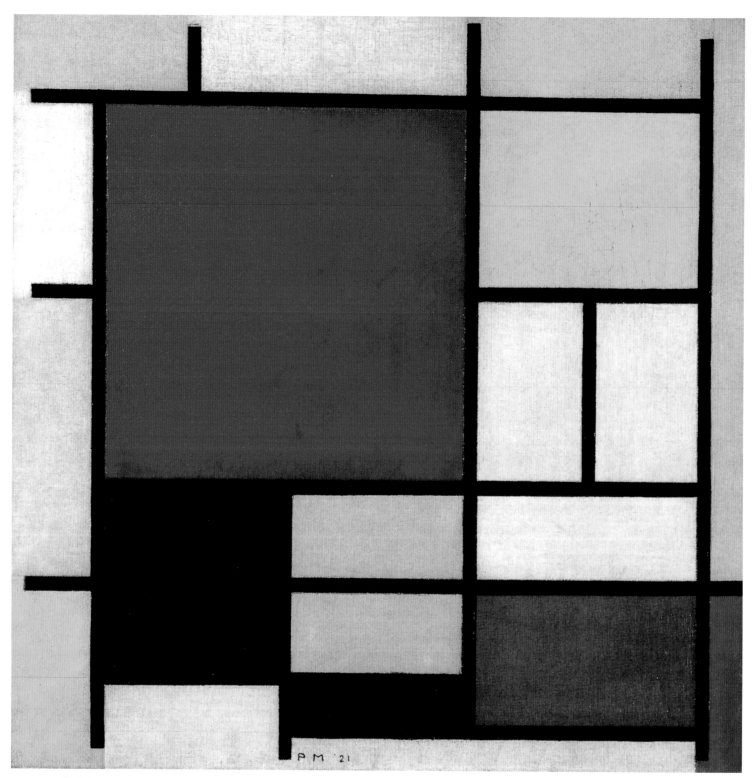

노랑, 파랑, 검정, 빨강이 있는 구성, 1921, 유화, 59.5×59.5cm, 헤이그 시립미술관

Piet Mondrian

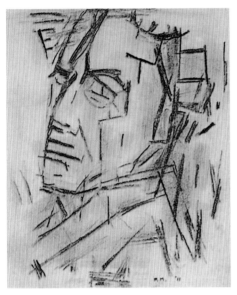

자화상, 1912-1913, 목탄, 28×23cm,
뉴욕, 시드니 제니스 컬렉션

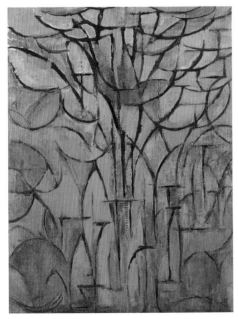

나무, 1912, 유화, 94×69.8cm, 피츠버그, 카네기 미술관

1872 3월 7일 네덜란드의 아멜스포르트에서 다섯 아이들 중의 둘째로 피에트 코르넬리스 몬드리안이 태어남. 몬드리안과 같은 이름을 가진 아버지는 정통적인 칼뱅파로서 집안은 엄격한 종교적 분위기에 젖어 있었다. 이런 분위기에서의 성장은 훗날 몬드리안 예술을 결정짓게 되는 하나의 요인이 된다. 아버지는 교사이자 아마추어 화가였고, 큰아버지 프리츠 몬드리안은 직업화가였다. 그들의 지도로 몬드리안은 일찍부터 미술교육을 받게 된다.

1889 초등학교 미술교사 자격을 획득하다.

1891 예술과 종교와의 진로 고민 중 한 때 성직자로 진출할 생각을 함.

1892 몬드리안은 중등학교 미술교사 자격증을 획득하지만, 교사가 아닌 화가가 되기로 결심한다. 11월, 암스테르담 국립 아카데미에 입학함. 그러나 경제적 곤란으로 몬드리안은 초상화, 고전 명화의 복제, 식물도감, 풍경화 등을 그려서 팔기도 했다.

1894 몬드리안의 작품 세계에 많은 영향을 끼치게 되는 신지학을 처음으로 접한다. 암스테르담 국립 아카데미를 졸업함. 이 시기의 몬드리안의 그림들은 자연주의 화풍에 철저하였으며 주로 쓸쓸한 겨울 풍경과 정물 등을 그렸는데, 뭉크의 영향을 받아 섬세하면서도 어딘지 병적인 느낌을 주는 그림들이었다.

1897 Arti et Amicitiae에서 첫 번째 전시회를 열다.

1903 8월, 브라반트를 방문하다.

1904 1월, 브라반트에 정착함. 인상파를 연구하기 시작했으며, 풍경화, 초상화 등을 그리며 미술 지도를 하기도 하였다.

1907 몬드리안은 국립미술관에서 본 세잔느와 고흐의 그림에 큰 영향을 받는다. 암스테르담의 4회 전시회에서 키스 반 동겐, 오토 반 리스, 얀 슬뤼터스 등이 그린 야수파 작품을 접하고 흥미를 느낀다.

1908 생 루크의 봄 전시회에서 몬드리안의 그림이 평단의 주목을 받는다. 이 무렵 마티스에 감명을 받아 순수한 색채로 표현하기 시작함.

1909 1월, 암스테르담의 스테들릭 미술관에서 얀 슬뤼터스, 코르넬리스 스푸르와 3인전을 가졌으나 평단의 비난을 받음. 집안의 엄격한 종교적 분위기에 대한 반발로 신지학협회에 가입하다. 신지학은 종교에 가까운 신비주의적 경향을 띠고 있던 철학으로서, 눈에 보이는 현상들 뒤에 숨어 있는 변하지 않는 보편적 실재를

탐구하는 학문으로 서구문명에 식상해 있던 많은 지식인들이 심취해 있었으며, 그 중에는 칸딘스키와 클레 같은 화가들도 포함되어 있었다.

1910 얀 슬뤼터스, 얀 투로프 등과 함께 모던 아트 그룹에 참여하다. 신비주의 화가 얀 투로프는 몬드리안에게 나무 연작을 권유하였고, 이 작업이 후에 추상으로 전환하게 된다. 다음 해 몬드리안은 입체파의 방법론을 통하여 대상의 추상화를 지향함으로써 나무 연작은 비구상적 경향으로 변화 발전해 나간다. 칸딘스키의 '뜨거운 추상'이 우발적이고 비대칭적인 것이라면, 몬드리안의 '차가운 추상'은 대상을 기본형태로 환원하여, 나무의 본질을 추구하려는 과정을 통하여 도출된 핵으로서의 추상이라는 점을 말해주는 작품이다.

1911 몬드리안은 파리에서 들로네, 레제, 피카소의 작품들을 통해 입체파를 알게 되고 그에 심취하였다. 입체파는 몬드리안이 지향하는 바와는 조금 다른 길이었지만 실재를 보는 새로운 방법의 하나로서 지금껏 그가 걸어온 길을 확신케 하는 계기가 되었다. 이 해 파리 앙데팡당전에 작품을 출품함. 모던 아트 그룹의 첫 번째 전시회에 28점의 작품을 출품함. 이 해 말 몬드리안은 파리 몽파르나스로 근거지를 옮기고 1914년까지 이곳에서 작업하게 된다. 〈나무〉를 그림. 그는 사물의 우연한 모습 이면에 있는 보이지 않는 실재를 회화를 통해 드러내고자 했으며, 그러한 실재의 기본 구조가 수직선과 수평선의 구성에서 찾아진다고 보았다. 가로로 뻗어나가는 나무의 가지와, 수직으로 서 있는 나무의 기둥이 이 그림의 기본 구도를 제시하고 바탕의 십자형태는 이러한 기본 구도의 반복으로 나타난다. 색채의 수를 줄이고 그림을 기본적인 선적 구조로 환원시키고 있는 것도 입체파의 영향 때문이다.

1912 몬드리안은 이즈음 입체파가 콜라주 기법으로 실재의 사물들을 화면에 부착하는 것을 보고 이에 동의하지 않는다. "입체파는 그 자체가 발견한 논리적인 결과를 받아들이지 않는다. 입체파는 그 자체의 목적인 순수한 리얼리티의 표현, 즉 추상을 발전시키지 않는다"라고 판단한 몬드리안은 그의 작업을 입체파적 표현을 넘어서서 급격히 추상주의로 진행시킨다. 그는 자신의 회화에서 실재의 사물을 더 이상 묘사하지 않았는데 이것은 그런 것들이 느낌을 불러 일으키며 또, 느낌이란 순수 실재를 애매모호하게 만들어 버린다고 생각했기 때문이다. 몬드리안의 생각은 우리가 보는 특정한 사물, 즉 풍경이나 나무, 집이건 간에 그 저변에는 사물의 본질이 내재해 있으며, 그 본질들은 외양이 각기 다름에도 불구하고 조화상태에 있다는 것이며, 예술가의 목표는 이 실재의 숨겨진 구조, 보편적 조화를 그림 속에서 드러내는 것이라고 보았다. 그에게 있어 추상화란 보편적 조화와 균형을 향한 길이었다. 이 시기부터 자신의 서명을 Mondrian으로 하기 시작하였다. '데 슈틸' 운동의 동지가 된 반 되스부르크와 교분을 맺음.

1913 시인 기욤 아폴리네르가 파리 앙데팡당전에 출품된 몬드리안의 작품에 주목한다. 아폴리네르는 피카소, 브라크 등과 함께 예술운동을 하고 있었을 뿐 아니라 입체파, 야수파, 초현실주의자 등의 예술가들과도 친분이 두터웠는데 이로 인해 화단에 몬드리안의 이름이 알려지기 시작했다. 가을 베를린 살롱전에도 출품하

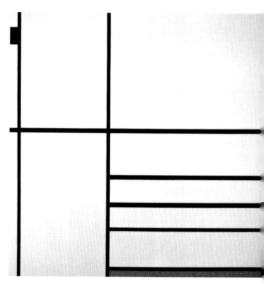

빨강, 검정의 구성, 1936, 유화, 102×104cm, 뉴욕 현대미술관

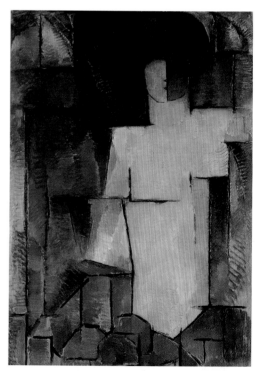

누드, 1911-1912, 유화, 140×98cm, 헤이그 시립미술관

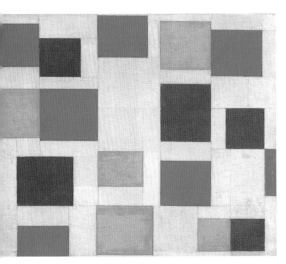

색채 구성, 1917, 유화, 48×61.5cm, 개인 소장

느데 이것이 독일에서의 첫 번째 전시회이다. 〈회색과 분홍, 파란색의 구성: 선과 색의 구성〉을 그리며, 이 작품에서는 나무 연작보다 한 단계 진전되어 이제 완전히 일반화된 선과 색채의 구성에 이른다. 이 그림에서도 기본 구도를 이루는 것은 십자형으로 교차되는 수직선과 수평선으로, 이러한 선적 구조는 평면상으로 무한히 확장되는 느낌을 주며 파랑, 분홍 등 교차선이 만드는 사각의 공간을 채우고 있는 색채는 화면에 입체감을 부여한다. 몬드리안은 수직선과 수평선 사이를 메꾸는 색채라는 한정된 요소들 안에서 무한한 표현 가능성이 있음을 발견하고 있다.

1914 아버지의 병으로 네덜란드로 귀국함. 11월, 제1차 세계대전의 발발로 파리로 돌아가지 못하고 돔부르크에 머물게 된다. 이 시기에 수평선과 수직선을 교차시킨, 십자형에 의한 구성을 시도함. 미술에 대한 수필을 집필함. 신비주의 철학자이자 수학자인 쇤마커스와 만남.

1915 로테르담에서 전시회 개최. 처음으로 추상회화에 근접한 작품인 〈방파제와 바다〉 연작을 작업한다. 연작 중의 하나인 〈방파제와 바다: 구성 No. 10〉에서 기하학적인 선 분할의 구성과 흑백으로 된 회화를 선보인다. 몬드리안에게 영향을 준 철학자이자 수학자인 쇤마커스가 그의 저서 《세계의 새로운 이미지》를 발표하여 '직각의 우주적인 탁월성(지구공전의 힘의 수평선, 광선의 공간적 운동인 수직선)'을 논했다. 또한 적, 청, 홍의 삼원색에 대해서도 언급하고 있다. 몬드리안은 이 견해를 진지하게 받아들였다.

1917 피에트 몬드리안, 화가이자 이론가인 테오 반 되스부르크, 화가 바트 반 데어 레크, 조각가 조르주 반톤게르로, 아우트, 로브 밥 트호프 등이 '데 슈틸' 운동을 시작하다. 데 슈틸은 네덜란드어의 '양식'이란 뜻으로서, 미술운동의 이름이자, 이들 이념의 강령을 담고 전달한 책자의 이름이기도 하다. 데 슈틸 그룹의 중심적인 이념은 이른바 "신조형주의"이다. 이는 조형예술에 있어서, 그 구성 요소를 가장 기본적인 요소로 환원하여 이것만으로 화면을 구성할 것을 주장한다. 즉, 곡선이나 사선은 피하고 주로 수평-수직선의 짜맞춤으로 한정하고, 색채 역시 빨강, 파랑, 노랑의 삼원색과 흰색, 회색, 검은색에 한정하여 구성할 것을 주장했다. 데 슈틸 운동의 첫 번째 시기는 초창기 네덜란드를 중심으로 하여 신조형주의 이념이 그 모습을 찾아가는 형성기(1916~1921년)이며, 두 번째 시기는 엘 리시츠키 등의 러시아 구성주의 미술과의 조우로 인해 국제적 운동으로 발전하게 되는 성숙기(1921~1925년), 그리고 마지막 시기는 몬드리안과 반 되스부르크의 결별로 인한 분열과 쇠퇴의 시기(1925~1931년)로 나눌 수 있다. 신비주의적 세계관에서 출발한 데 슈틸의 이념은 바로 수직-수평선의 힘들로 이루어진 보편적인 세계의 구성이었다. 수직과 수평의 기본적인 형태의 요소와 삼원색과 흑, 백의 간결한 색은, 회화와 건축, 디자인에서 공통적으로 실현되었다. 그러나 데 슈틸 운동의 핵심적인 두 축의 인물 중 한 사람인 반 되스부르크는 후에 러시아의 구성주의의 영향으로 다른 방향으로 입장을 선회하게 된다. 그는 구성주의로부터 얻은 영감을 통해 다이내믹한 구성과 열린 구조의 데 슈틸의 건축양식을 구체화시키기도 하지만, 결국 구성주의의 개념은 신비주의적 관점을 토대로 한 건축과 그 내부 설비, 가구 등과

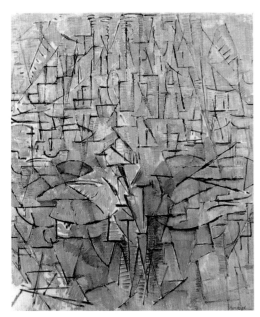

구성 No. 3, 1912-1913, 유화, 95×80cm,
헤이그 시립미술관

의 일관된 디자인 방법을 허용하지 않았다. 이후 반 되스부르크는 초기의 데 슈틸 이념과 거리를 두게 된다. 최종적으로 반 되스부르크는 자신의 건축이념이기도 했던 신조형주의를 사실상 포기한다. 반면, 반 되스부르크와 결별한 몬드리안은 1931년 이후에도 자신의 조형 원리에 맞는 그림을 계속해서 그려 나간다. 몬드리안의 신조형주의 원리에 따른 회화는 입체주의를 통해서 순수한 추상미술로 접어드는 하나의 예를 보여주고 있으며 ― 신지학의 영향과 입체파의 영향을 통한 초기 추상미술로의 진입은 카시미르 말레비치의 경우에서도 엿볼 수 있다 ― 반 되스부르크와 엘 리시츠키의 만남은 데 슈틸과 러시아 구성주의 미술을 통한 국제적인 추상미술운동의 계기가 됐다는 점에서 의의가 있다. 그리고, 반 되스부르크나 건축가 리에트펠트 등의 디자인은 바우하우스를 통해서 기능주의 디자인과 건축에 영향을 주었다. 10월, 《데 스틸》의 초판이 발행되었다. 몬드리안은 〈회화에 있어서의 새로운 형태〉와 〈자연적 리얼리티와 추상적 리얼리티〉를 기고했다. 〈선의 구성: 흰색과 검은색의 구성〉, 〈색채 구성 A〉, 〈색채 구성 B〉 등을 그림.

1918 제1차 세계대전이 끝나자 몬드리안은 재차 파리로 간다. 이 시기 그는 검은 띠의 수평선과 수직선으로 캔버스를 분할한 엄격한 패턴을 시도하고 그 분할된 면에 적, 황, 청의 원색과 검정과 흰색, 회색의 무채색을 사용하였다.

1919 네덜란드에서 전시회를 갖고 다시 파리로 돌아와 스튜디오를 구함. 두 번째 파리 체류가 시작된다.

1920 1914년에서 1919년까지가 몬드리안의 추상적 세계로의 진입기였다면 1920년은 비로소 몬드리안이 순수추상을 지향하는 대가로 발돋움하는 해였다. 시종일관 몬드리안은 데 슈틸보다는 신조형주의라는 용어를 더 선호했는데, 이 해 《신조형주의 선언》이 출판되면서 비로소 신조형주의 이념이 완성되었다. 여기서 신조형주의는 점차 화면에 수직선, 수평선만 남겨 이들을 가지고 빨강, 노랑, 파랑의 원색만으로 팽팽하게 칠해진 화면을 분할토록 하는 것이다. 이 순수조형이란 그것의 본질적 표현에 있어서 '주관적인 감정이나 관념에 구애받지 않는 것'이다. 몬드리안의 주장에 의하면 "오랜 시일이 걸려 나오는 형태와 자연색채의 특수성은 주관적인 감정의 상태를 환기시키며, 극한적 감정의 상태는 순수실재를 모호하게 함"이고, "자연형태의 외관은 변하나 실재는 불변"이다. 그가 말하는 실재란 바로 극도로 추상화된 형태에서 나오는 것이다. 즉 명백함과 표현수단 사용의 엄격한 절제라는 원칙에 지배되는 사조로 말레비치의 절대주의와 더불어 기하학적 추상의 원류를 이룬다. 몬드리안은 수평과 수직의 순수추상으로 향하였는데, 평면상에서 직각으로 교차하는 수평과 수직이 직선에 의해 구별된 장방형의 단순하고 똑같은 원색의 면이나 백색면 혹은 이러한 선과 색면으로 구성된 화면이 적재, 명쾌한 인상을 줄 뿐아니라 비대칭의 불규칙한 구성은 긴장된 동적 균형을 유지한다. 이는 질서와 비율과 균형의 미이다. 몬드리안은 질서 속에 위치한 보편적인 진리를 추구하기 위해 개별적 표현을 부정하고 가장 기본적인 선과 선의 관계 속에 조형적 표현을 한정시켰다. 수직, 수평의 직선이야말로 가장 기본적이고 일반적인 요소였고, 삼원색은 현실에는 존재치 않는 비재현적 성질의 것이었다. 또는 개별적 형태

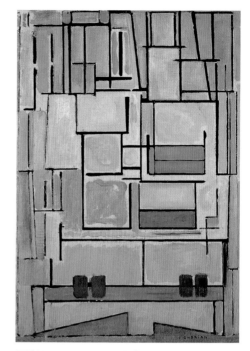

구성 No. 9, 1913-1914, 유화, 95.2×67.5cm, 개인 소장

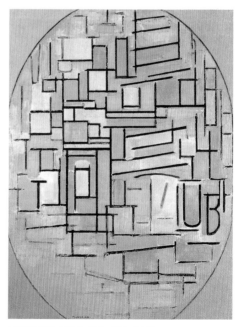

타원형 구성, 1914, 유화, 133×84.5cm, 헤이그 시립미술관

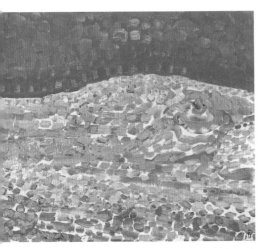

모래언덕 II, 1909, 유화, 37.5×46.5cm, 헤이그 시립미술관

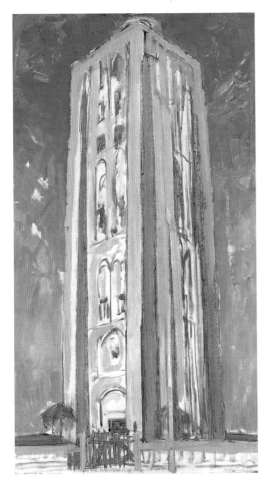

웨스트카펠의 등대, 1909-1910, 유화, 135×75cm,
헤이그 시립미술관

는 직선 속에서 환원되며 삼원색에서 비롯된다. 몬드리안의 작품은 비례의 대비와 색의 대비가 그의 회화적 기조를 이루고 있으며 장방형, 원, 삼각형이라는 세 개의 형 가운데서 그는 화면을 직선으로 세분한다. 그 결과 살아오는 면적의 양적인 비례는 독자적인 생명을 갖는다. 그는 가장 단순한 요소인 직선과 원색으로 그림을 만들어내고자 했고, 우주의 객관적인 법칙을 느낄 수 있게 해주는 명료하고 절도 있는 회화를 열망하였다. 이 시기 이후 그의 작업에서 사선과 곡선이 사라진다. 〈구성 C: 빨강, 파랑, 검정, 노랑, 녹색의 구성〉을 그림.

1921 〈노랑, 파랑, 검정, 빨강이 있는 구성〉, 〈마름모〉 등을 그림.

1922 〈구성 2〉는 신조형주의 이론을 통해 완전한 추상 회화에 이른 1920년대 몬드리안의 대표작이다. 이제 그의 화면에는 보편적인 조형 요소인 수평과 수직선만이 남았으며 색채도 빨강, 노랑, 파랑의 삼원색만 남았다. 명암으로는 무채색인 검정과 흰색, 회색이 남아 명도를 조절했다. 이 엄격한 조형 원리는 이 세상의 무질서로부터 인간을 해방시키는 것을 미술의 목적으로 삼은 몬드리안의 회화관에서 출발한다. 결국 그는 "그림이란 비례와 균형 이외의 다른 아무것도 아니다"라는 자신의 메시지를 작품으로 보여준다. 몬드리안의 고정 주제가 된 수평과 수직선에서, 수평은 여성성이고 수직은 남성성이라는 이원적 요소로 본 몬드리안은 "남성적인 원리가 수직선이기 때문에 남성성은 이러한 요소를 숲의 상승하는 나무들에서 인식할 것이다. 그는 그의 보충인 여성성은 바다의 수평선에서 본다."라고 설명하고 있다. 모든 것을 대립되는 두 요소로 설명한 몬드리안은, 이 대립이 균형을 이루어 나가는 조화를 자신의 회화의 기본 법칙으로 삼았다.

1923 미셸 쉐퍼와 친분을 맺다. 레옹스 로젠베르그가 기획한 데 슈틸 운동의 건축 프로젝트가 에포트 모던 화랑에서 전시되다.

1925 《새로운 조형》이 『바우하우스 총서』의 한 책으로 출판되었는데 이는 데 슈틸 운동과 신조형주의가 바우하우스에게 영향을 미쳤음을 말해주고 있다. 이 해, 데 슈틸 운동의 분열이 일어났다. 반 되스부르크가 대각선을 도입하자 몬드리안이 이에 반발하게 된다. 반 되스부르크의 경우, 구성주의 개념의 영향을 받아 신조형주의의 원리를 거부하였고, 건물과 그 건물 내의 가구 등을 신비주의적 이념에 의해서 일체적으로 디자인하는 것을 거부하였다. 반 되스부르크는 "데 슈틸의 그러한 공동 작품적 이상은 일상생활의 제품들로부터 동떨어진 자의적인 문화를 초래할 뿐이다"라고 주장하며, 건물과 가구, 설비 등의 분리를 주장했던 리시츠키의 방법론을 받아들였는데, 이는 데 슈틸 건축이념과 배치되는 것이었다. 리에트펠트 역시 반 되스부르크와 직접적인 교류는 없었으나 다른 방향으로 전개해 나갔다. 즉, 가구 디자인에 곡면을 도입했다. 이는 기술적인 문제 때문인데, 둥근 표면은 본래 강력한 구조적 힘을 갖고 있기 때문이었다. 그의 건축 역시 1925년 이후 변화했다.

반 되스부르크의 건축 역시 자신의 신조형주의 건축이념과는 다른 건물들을 짓는다. 1928년에 완성된 〈카페 로베트〉와 1928~1929년에 지은 자신의 집 역시 되스부

르크의 건축 원칙 16항이 지켜지지 않고 있다. 결국, 1930년에 이르러 보편적 조화의 세계에 대한 신조형주의 이상은 허물어지게 된다. 〈구성 I: 파랑, 노랑의 구성〉을 그림.

1926 〈페인팅 I: 검정, 흰색의 구성〉, 〈검정, 파랑의 구성〉 등을 그림.

1927 몬드리안은 결국 데 슈틸 그룹에서 탈퇴한다. 하노버의 란데스 미술관에서 몬드리안의 추상 회화 2점을 구입하다. 〈노랑, 파랑, 빨강의 구성〉을 그림.

1928 〈노랑, 파랑, 빨강의 구성〉을 그림.

1929 〈구성〉, 〈폭스트롯 B〉, 〈사각형 구성〉 등을 그림.

1930 미셸 쉐퍼, 우루과이 화가인 호아킨 토레즈 가르시아 등과 파리에서 〈원과 사각형〉이라는 그룹전을 개최함. 〈폭스트롯 A〉, 〈검은 선의 구성 II〉 등을 그림.

1931 파리에서 국제적 추상미술운동의 결집체인 추상 – 창조 그룹에 합류하다. 이 해, 데 슈틸 운동의 동지였던 반 되스부르크가 사망하며, 몬드리안이 《반 되스부르크를 추모하며》를 집필한다. 〈파랑, 노랑색의 구성〉을 그림.

1932 1월, 《반 되스부르크를 추모하며》가 '데 슈틸'에서 출판된다. 이 해 《데 슈틸》은 폐간되었고 데 슈틸 운동 역시 해체의 길을 걷게 된다. 오직 몬드리안만이 회화의 영역에서 신조형주의 이념에 근거한 자신의 세계를 전개해 나간다. 그러나 데 슈틸 운동이 제시한 합리주의 존중과 형식의 순수성에 대한 주장은 20세기의 반사실적 미술운동의 일환으로서 회화뿐만 아니라 건축, 공예, 디자인 등에 광범위한 영향을 끼쳤고 새로운 조형이념의 창조와 실현에 기여한 바가 컸다. 〈빨강, 회색의 구성 C〉를 그림.

1933 〈노란 선의 구성〉을 그림. 작품 속의 선에 색채가 사용되기 시작한다.

1934 해리 홀츠먼이 파리를 방문하다. 페르낭 레제, 나움 가보, 르 꼬르뷔지에 등과 교분을 맺음.

1938 프랑스를 떠나 영국 런던으로 건너감. 벤 니콜슨과 그의 부인 바바라 헤프위스와 나움 가보, 레슬리, 마르틴과 합류하여 영국에서의 추상미술의 전개에 크게 기여함.

1939 9월, 독일의 폴란드 침공으로 제2차 세계대전이 발발함. 〈빨간색의 구성〉을 그림.

1940 런던에 독일군의 공습이 시작되자 몬드리안은 공습을 피해 9월 20일 런던을 떠나 미국으로 이주한다. 10월 3일 뉴욕에 도착하여 신조형주의 작가 해리 홀츠먼의 환영을 받는다. 이후 죽을 때까지 뉴욕에서 작업하며 미국 미술계 역시 신조형주의에 주목한다. 뉴욕에서의 생활은 20~30년대의 단순하고도 엄격한 기하학적 형태의 몬드리안 화풍에 변화를 가져오며 이후, 그가 작고하기까지 그의 작품 세계는 수평, 수직, 삼원색, 삼비색이란 기본적 조형요소를 그대로 간직하면서도 더욱 복잡하고 경쾌해진 리듬과 구조의 풍부함을 드러낸다. 이전의 엄격하고 무거운 구성과 절제의 세계에서 벗어나 어린아이 같은 천진한 감성과 생의 즐거움을 화면 가득 표현하고 있다. 특히 유작이 된 〈빅토리 부기우기〉의 경우 주제가 연합

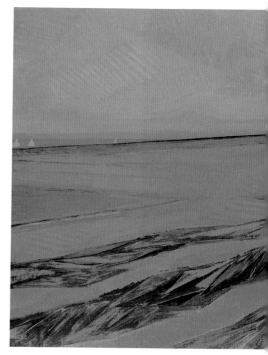

모래언덕의 풍경, 1910, 유화, 141×239cm, 헤이그 시립미술관

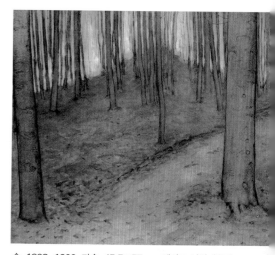

숲, 1898-1900, 과슈, 45.5×57cm, 헤이그 시립미술관

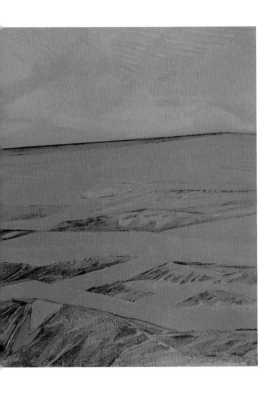

군의 승리에 대한 염원으로, 이러한 제작의도는 확실히 이전엔 상상할 수 없었던 것이다.

1942 AAA(미국 추상미술협회)에서 강연하다. 발렌타인 두덴싱 화랑에서 개인전을 열다. 〈검은 선의 리듬〉, 〈구성: 런던〉, 〈뉴욕〉 등을 완성함.

1943 발렌타인 두덴싱 화랑에서 두 번째 개인전을 열다. 몬드리안 후기의 최대 걸작으로 꼽히는 〈브로드웨이 부기우기〉를 완성하다. 뉴욕은 그에게 대단히 매력적인 도시였다. 반듯하게 직각으로 구획된 거리와 마천루가 이루는 도시 경관은 마치 그가 꿈꾸던 신조형주의 도시처럼 여겨졌다. 이곳에서 그는 새로이 샘솟는 삶의 기쁨과 자유로운 감각을 느꼈고, 재즈 음악과 무용에서 영감을 얻어 제목을 붙인 〈브로드웨이 부기우기〉는 뉴욕 생활의 즐거움으로 놀랍도록 생동적이고 율동적으로 변모한 그의 작품세계를 보여준다. 종전의 검은색 선 대신에 주조를 이루는 노란색 선이 빨강, 파랑, 회색과 엇갈려 작은 단위로 나뉘어지고 다양한 수직과 수평선이 어울리며 리듬감을 주고 있다. 몬드리안은 이 작품을 통해 그가 몰두해 왔던 단일 평면과 결별하고 보다 움직임이 강조된 음악성 있는 작품 세계를 추구하고 있다. 그는 이 그림과 유사한 양식의 〈빅토리 부기우기〉를 제작하나 끝내 이 작품은 완성하지 못한다.

1944 2월 1일 72세의 나이로 뉴욕의 머레이힐 병원에서 폐렴으로 사망하다. 몬드리안의 화풍과 조형원리는 비단 그의 작품뿐만 아니라 일상생활에서도 찾아볼 수 있었는데, 그는 벽과 가구들을 데 슈틸 운동의 원리에 따라 칠을 하였다. 벽은 수직과 수평으로 장식했으며, 바탕은 순수한 빨강, 노랑, 까만 색으로 둘러쌌다. 마루도 같은 방법을 사용했으며, 부엌의 식탁은 흰색으로 칠하여져 있고, 빨강 서랍이 달려 있었다. 이젤 위에 놓여 있는 그림과 다른 캔버스들은 벽의 패턴과 어울리게 조심스럽게 놓여 있었다. 이에 비추어 보건대, 몬드리안은 신조형주의를 작품의 조형원리 뿐만 아니라 생활원리, 생활양식으로까지 확대해서 생각했던 것이 아니었던가 한다. 사실 몬드리안 자신이 "오늘날의 개화된 사람들은 점차로 자연적인 사물로부터 탈피해가고 있고, 그들의 생활은 점점 추상적으로 되어가고 있다."라고 말한 적이 있다. 물론 몬드리안의 이 말이 신조형주의를 생활양식으로까지 확대해서 적용한다는 뜻에서 한 것은 아니었겠지만, 사람들의 생활이 점차 자연적인 사물로부터 탈피하여 기술적인 환경 속에서 살고 있고, 그러한 생활환경 속에서 신조형주의가 상당 부문 반영되었다는 사실 역시 부인할 수 없는 부분이다. 몬드리안은 그의 작품에서 회화로서 신조형주의를 구체화시키는 것과 함께 신조형주의에 대한 그의 견해를 피력한 글들에서 신조형주의를 단지, 회화의 혹은 건축의 디자인의 조형양식으로만 국한시킨 것이 아니라, 신조형주의를 삶의, 인간에 대한, 혹은 사회 전반에 대한 원리로 확대시키려 했던 것으로 보인다.

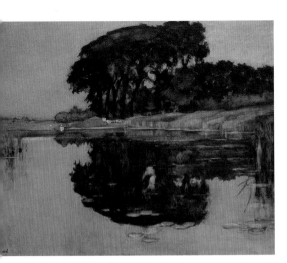

게인 강에 비친 나무들, 1905, 수채, 50×63.5cm, 개인 소장

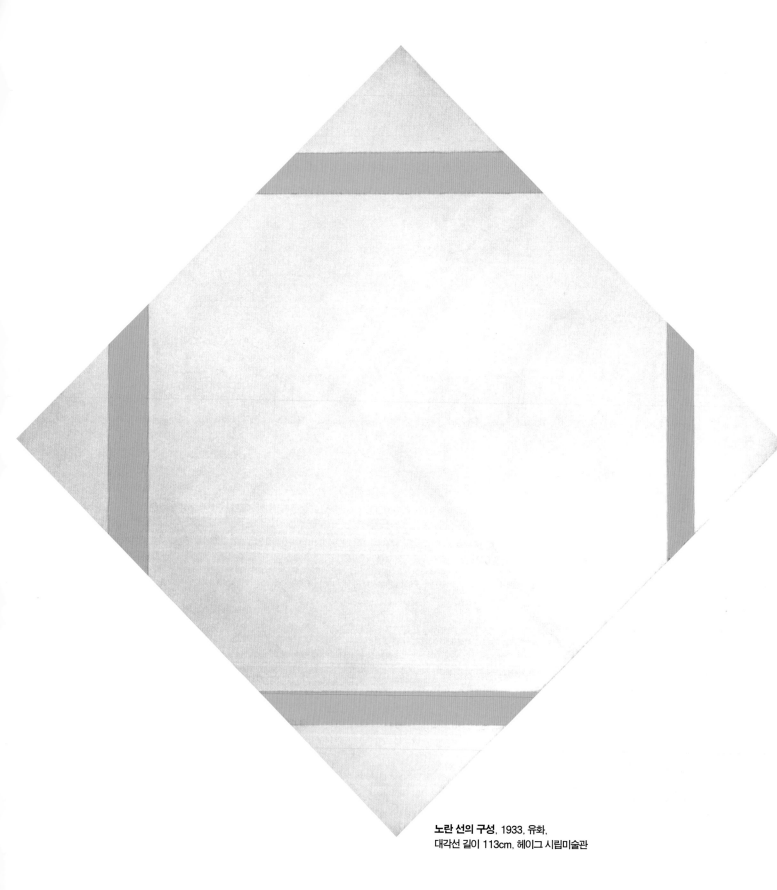

노란 선의 구성, 1933, 유화,
대각선 길이 113cm, 헤이그 시립미술관

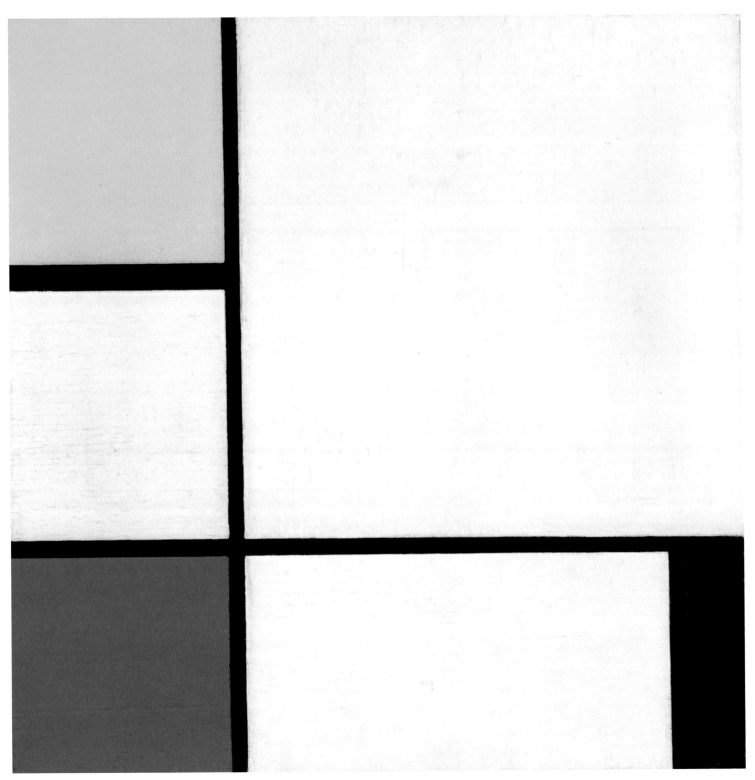

사각형 구성, 1929, 유화, 52×52cm, 뉴헤이번, 예일대학 미술관

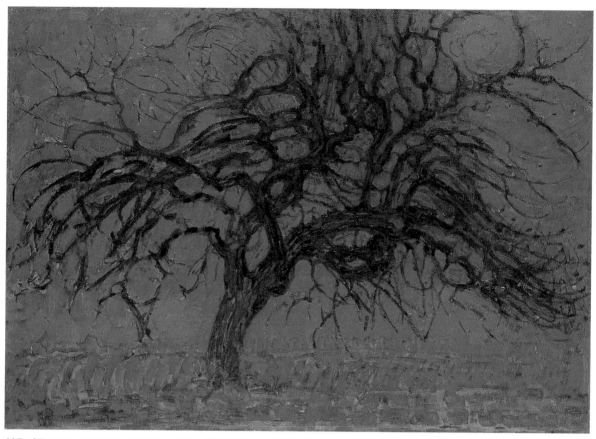

붉은 나무, 1908-1910, 유화, 70×99cm, 헤이그 시립미술관

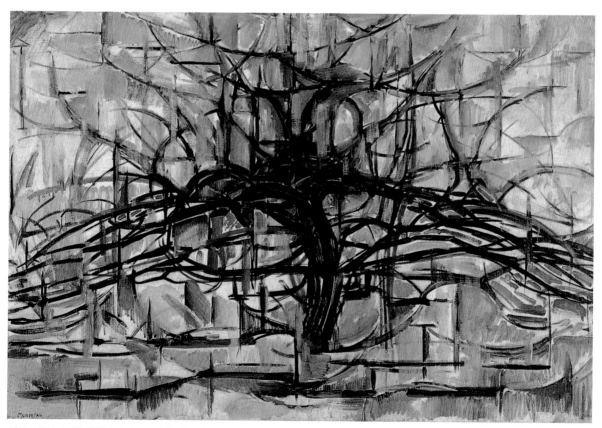

나무, 1911-1912, 유화, 65×81cm, 뉴욕, 유티카 미술관

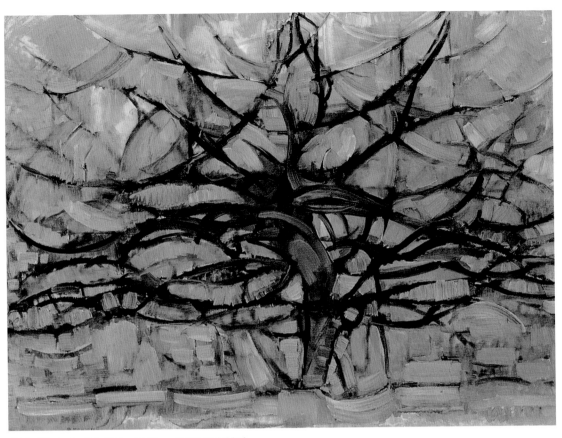

회색 나무, 1912, 유화, 78.5×107.5cm, 헤이그 시립미술관

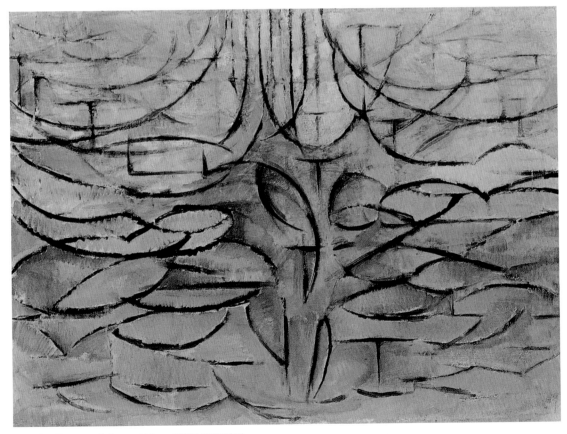

사과나무 꽃, 1912, 유화, 78×106cm, 헤이그 시립미술관

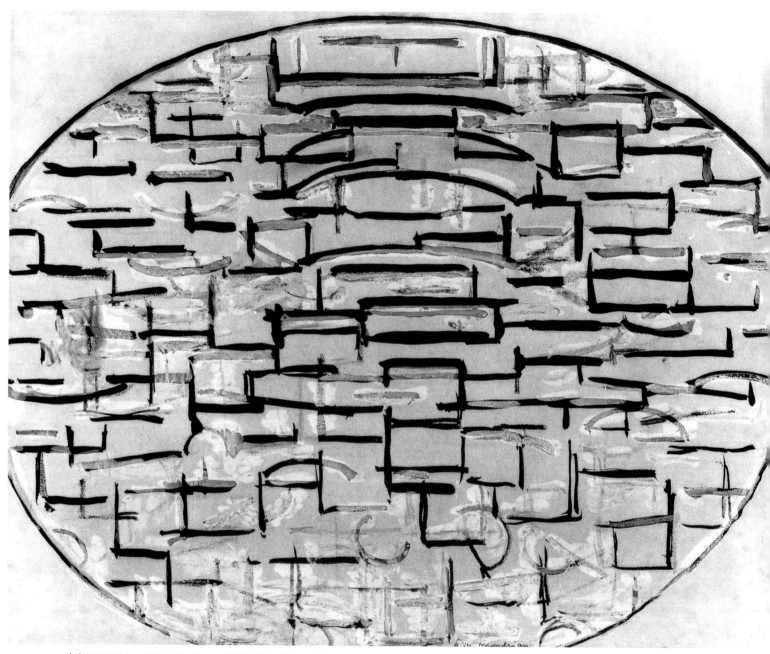

바다, 1914, 과슈 · 잉크, 49.5×63cm, 스톡홀름 현대미술관, 스웨덴

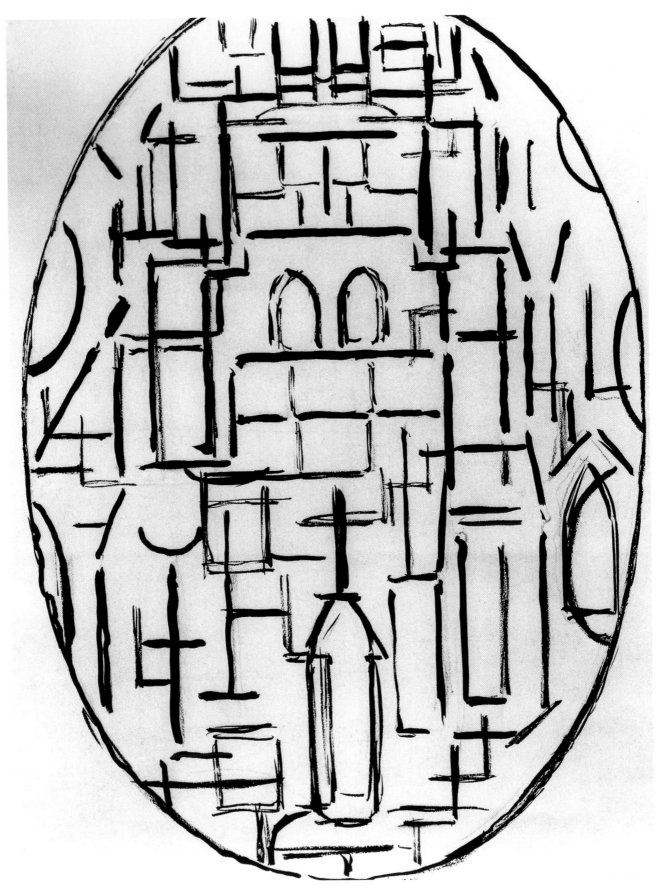

돔부르크의 교회, 1914, 63×50cm, 헤이그 시립미술관

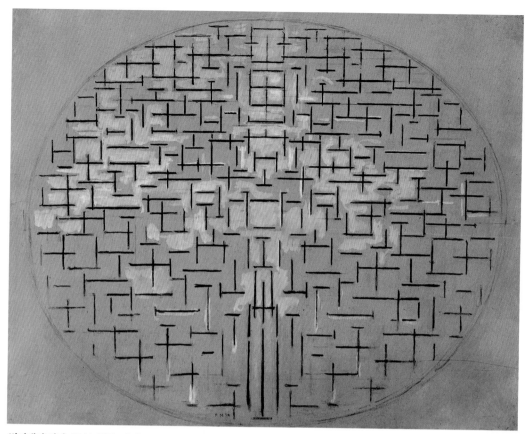

방파제와 바다, 1914, 목탄 · 수채, 87.9×111.2cm, 뉴욕 현대미술관

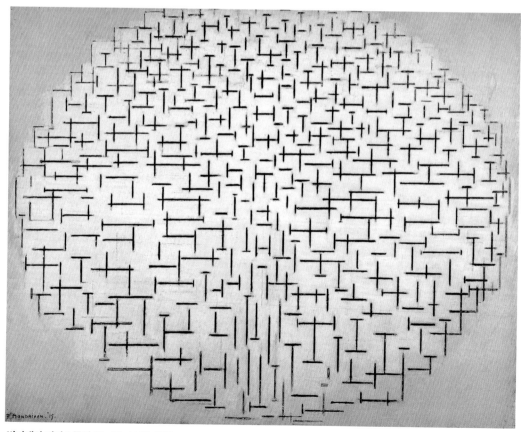

방파제와 바다 : 구성 No.10, 1915, 유화, 85×108cm, 오테를로, 크뢸러 뮐러 국립미술관

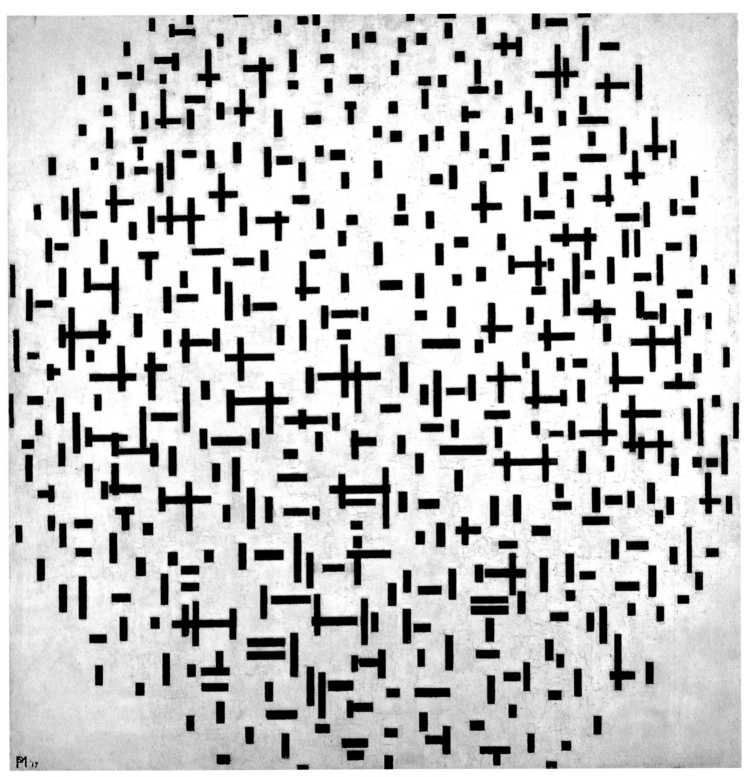

선의 구성 : 흰색과 검은색의 구성, 1917, 유화, 108.4×108.4cm, 오테를로, 크뢸러 뮐러 국립미술관

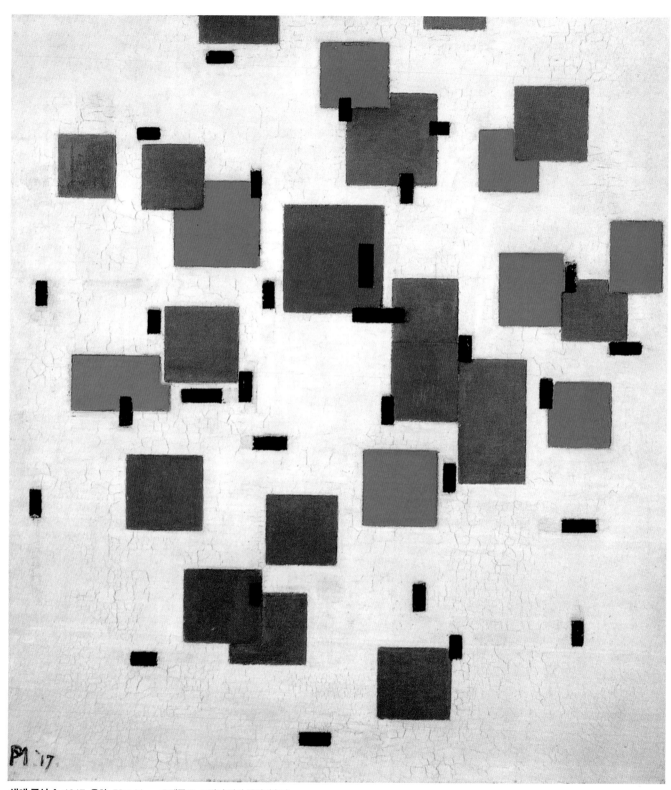

색채 구성 A, 1917, 유화, 50×44cm, 오테를로, 크뢸러 뮐러 국립미술관

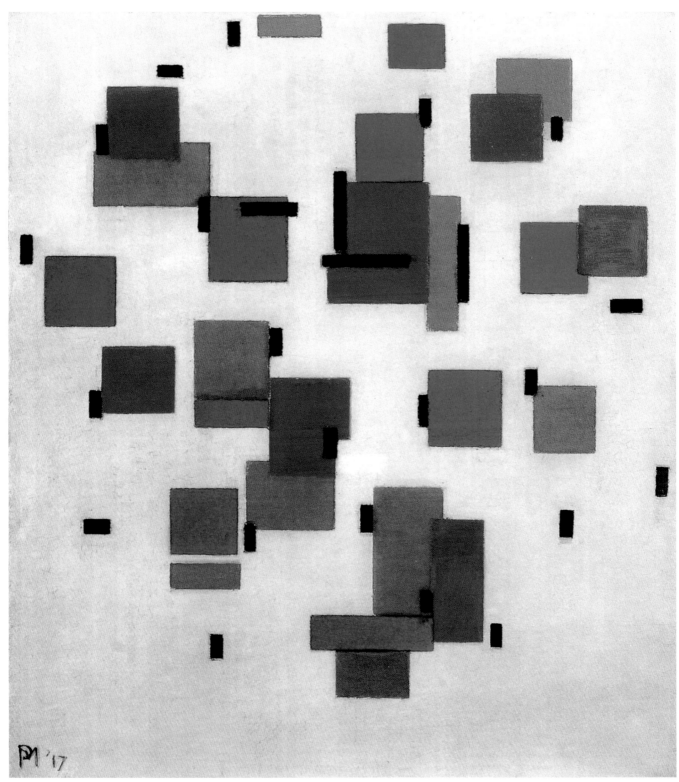

색채 구성 B, 1917, 유화, 50×44cm, 오테를로, 크뢸러 뮐러 국립미술관

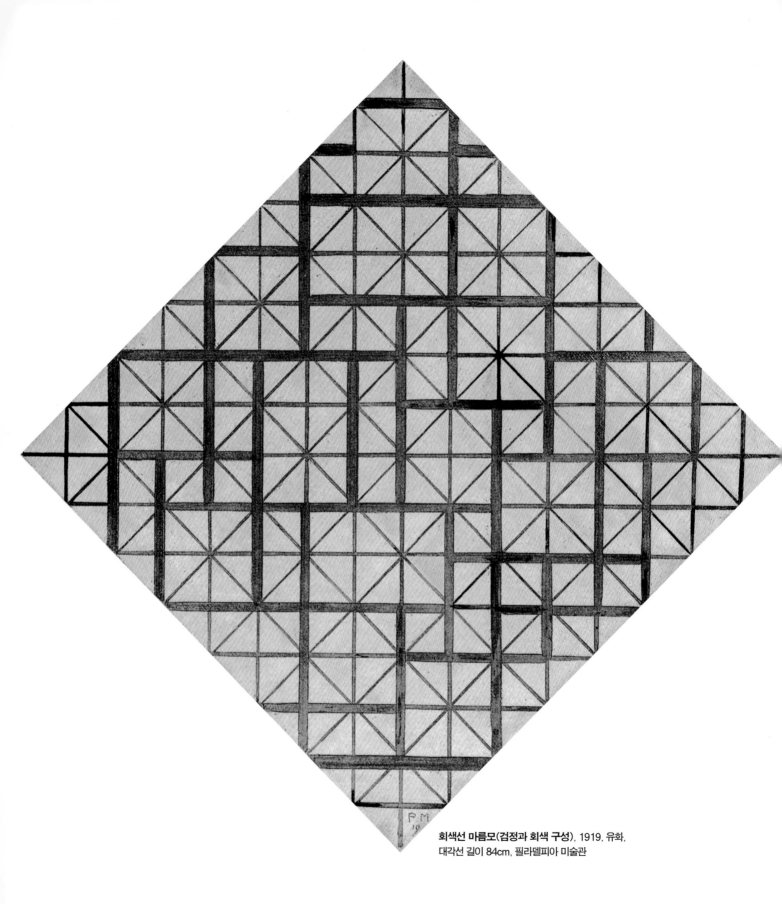

회색선 마름모(검정과 회색 구성), 1919, 유화,
대각선 길이 84cm, 필라델피아 미술관

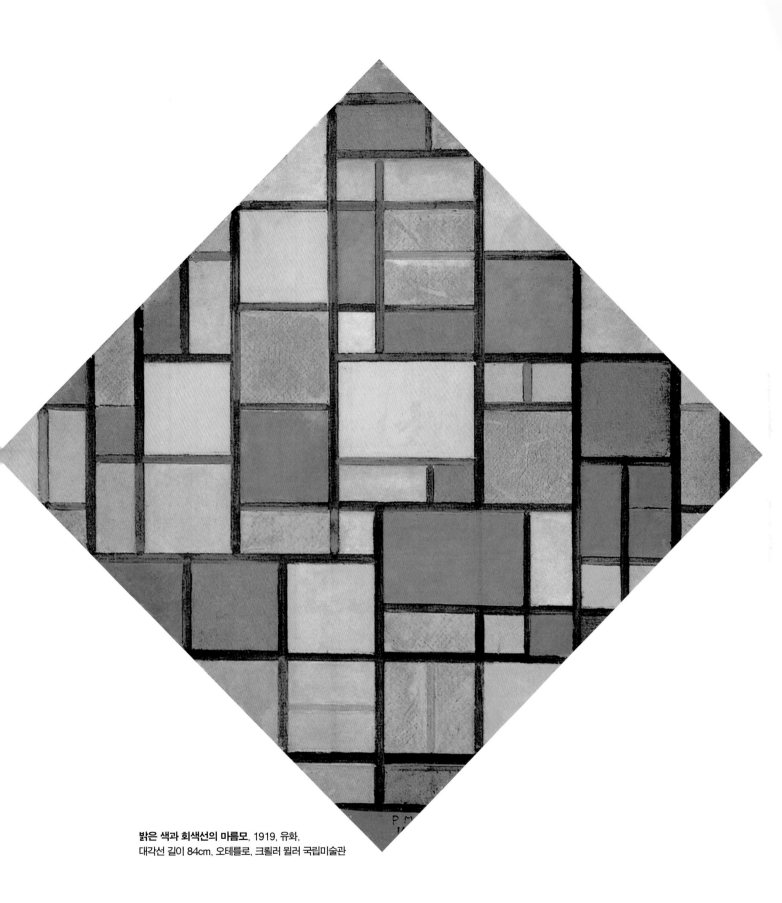

밝은 색과 회색선의 마름모, 1919, 유화,
대각선 길이 84cm, 오테를로, 크뢸러 뮐러 국립미술관

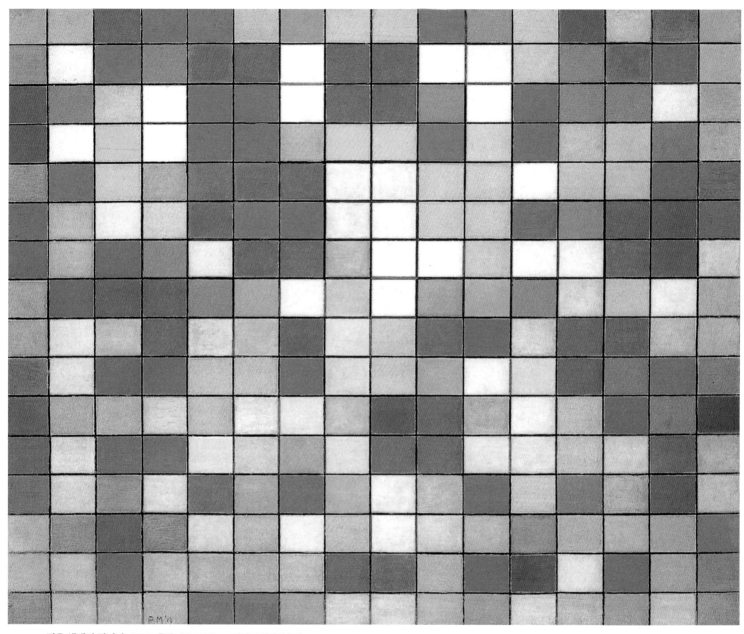

밝은 색채의 장기판, 1919, 유화, 86×106cm, 헤이그 시립미술관

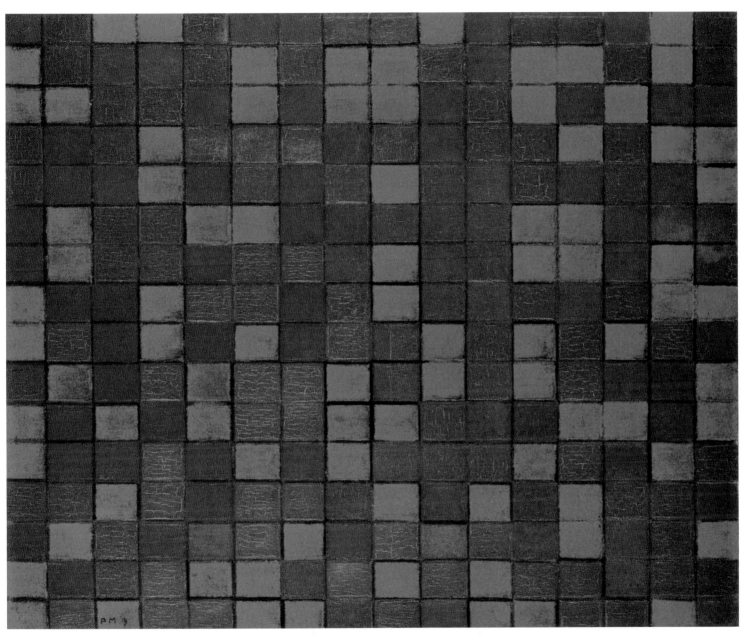

어두운 색채의 장기판, 1919, 유화, 84×102cm, 헤이그 시립미술관

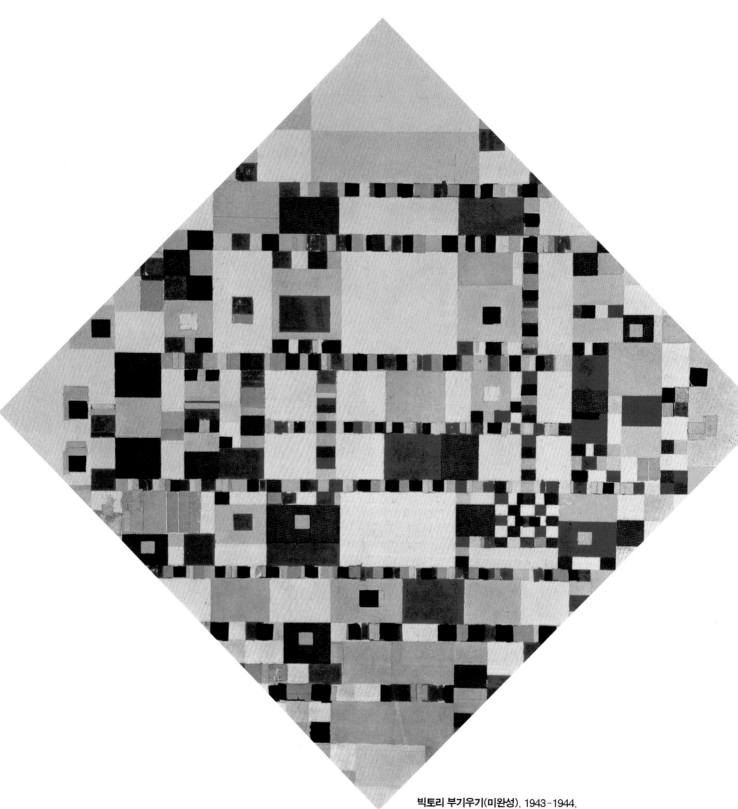

빅토리 부기우기(미완성), 1943-1944,
유화 · 테이프, 대각선 길이 177.5cm, 개인 소장

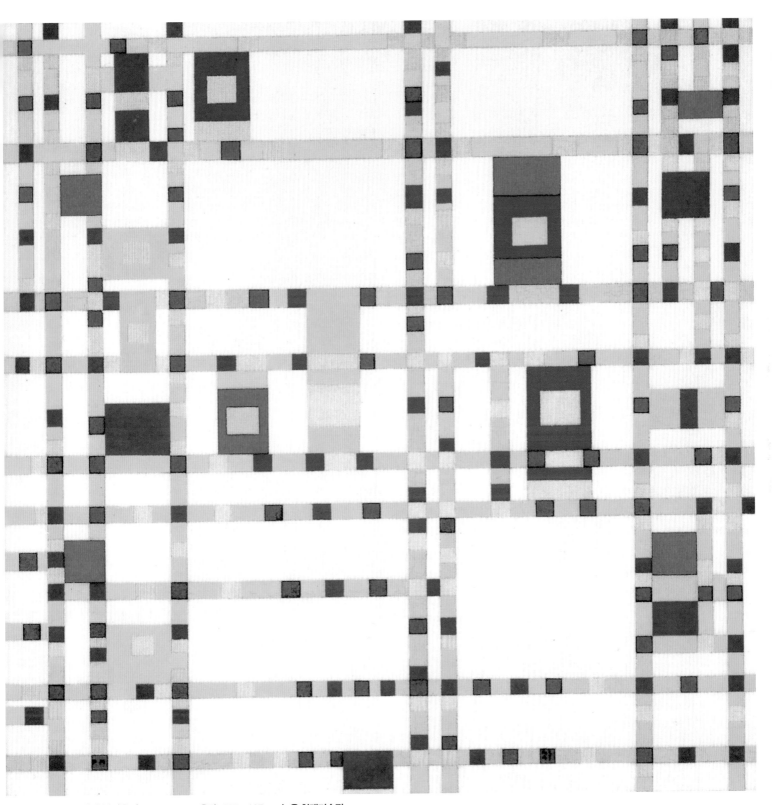

브로드웨이 부기우기, 1942-1943, 유화, 127×127cm, 뉴욕 현대미술관

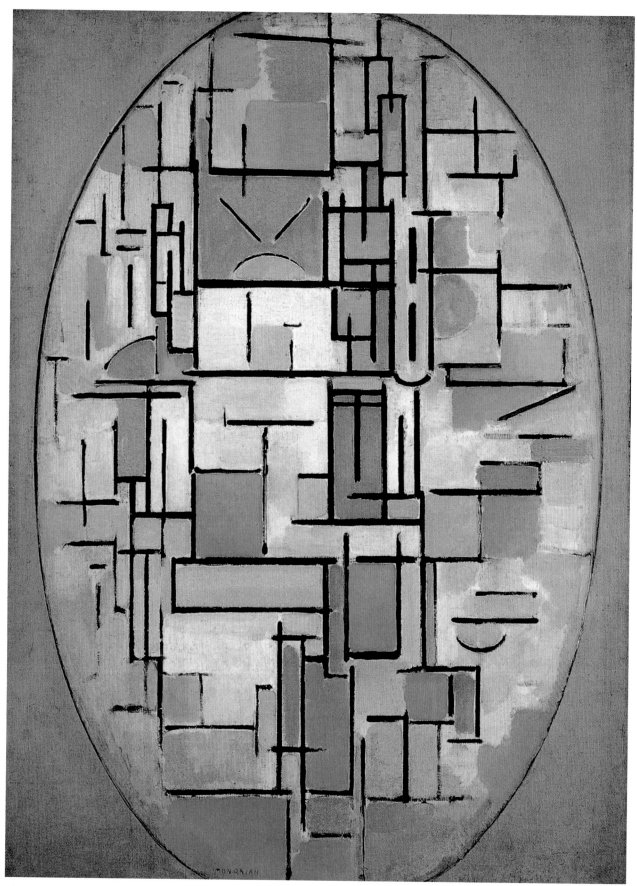

밝은 색의 타원형 구성, 1913-1914, 유화, 107.6×78.8cm, 뉴욕 현대미술관

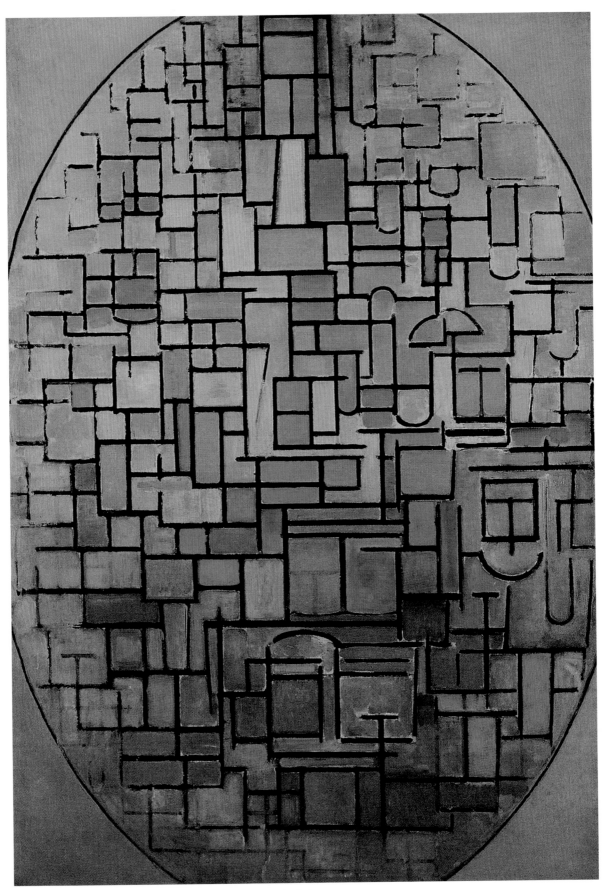

타원형 구성(페인팅 Ⅲ), 1914, 유화, 140×101cm, 암스테르담 시립미술관

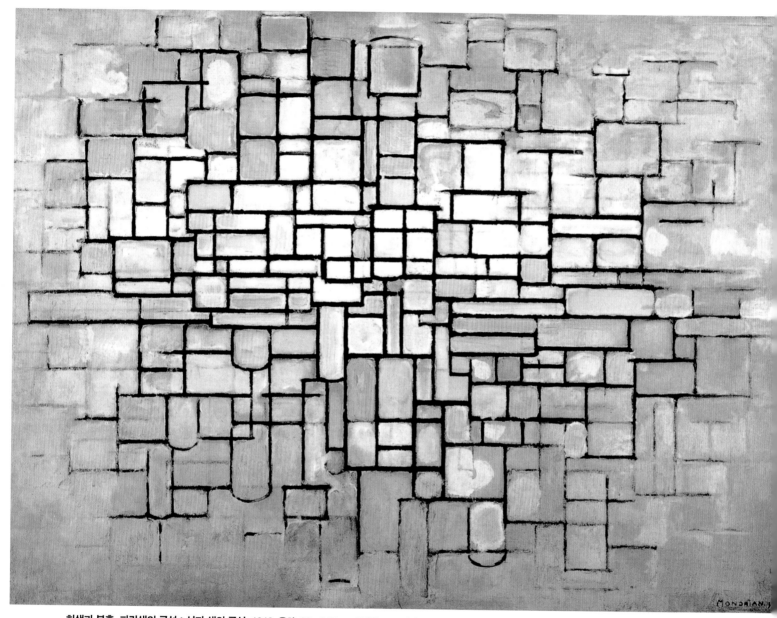

회색과 분홍, 파란색의 구성 : 선과 색의 구성, 1913, 유화, 88×115cm, 오테를로, 크뢸러 뮐러 국립미술관

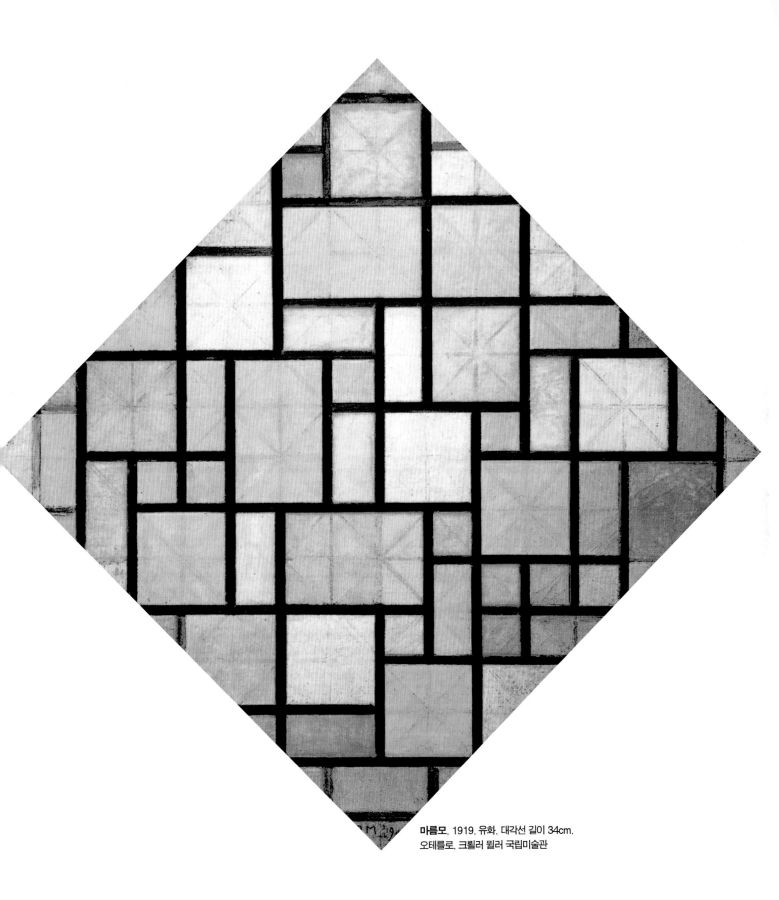

마름모, 1919, 유화, 대각선 길이 34cm,
오테를로, 크뢸러 뮐러 국립미술관

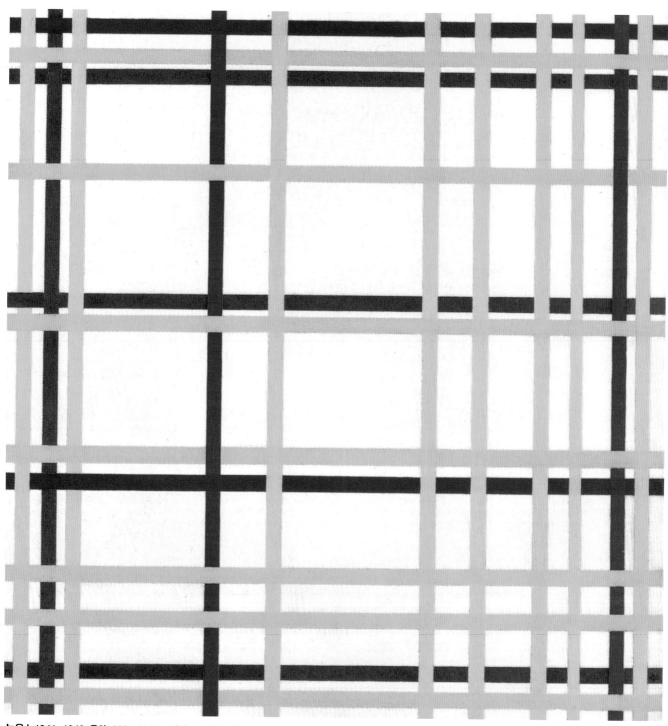

뉴욕 I, 1941-1942, 유화, 120×144cm, 파리, 조르주 퐁피두 센터

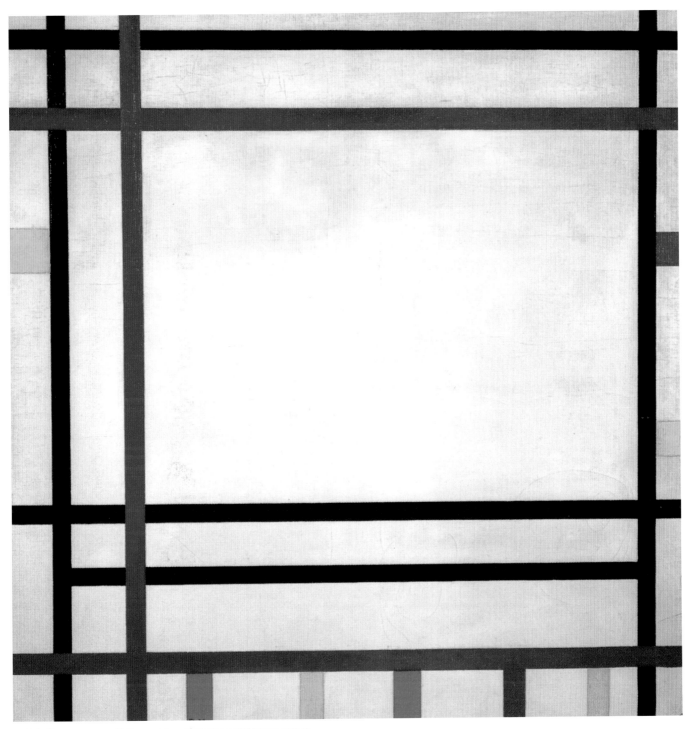

뉴욕 뉴욕, 1941-1942, 유화, 94×92cm, 뉴욕, 헤스터 다이아몬드 컬렉션

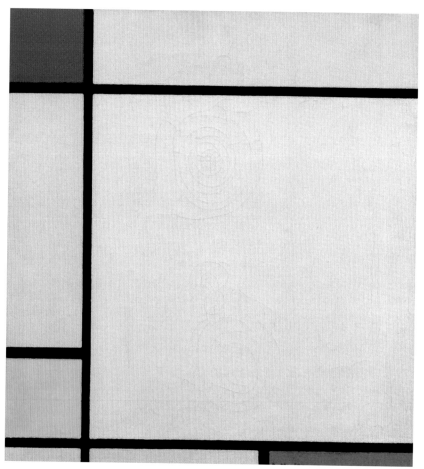

노랑, 파랑, 빨강의 구성,
1927, 개인 소장

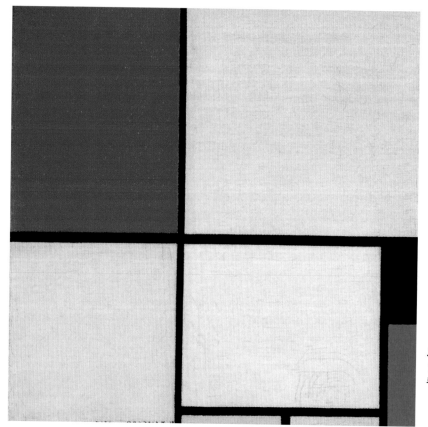

노랑, 파랑, 빨강의 구성,
1928, 유화, 45×45cm,
루트비히하펜, 빌헬름 하크 미술관, 독일

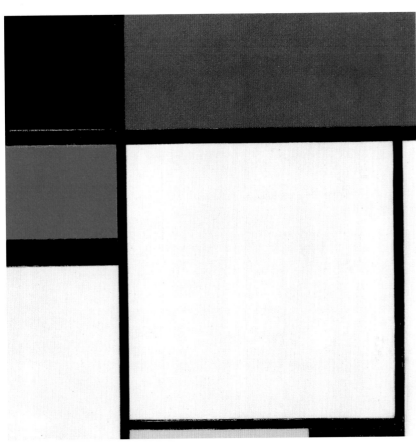

폭스트롯 B,
1929, 유화, 44×44cm,
뉴헤이번, 예일대학 미술관

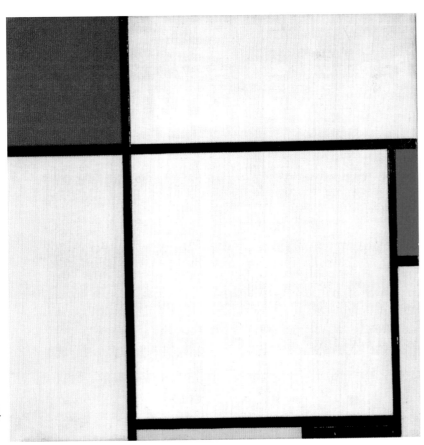

구성, 1929, 유화, 45×45cm,
뉴욕, 솔로몬 구겐하임 미술관

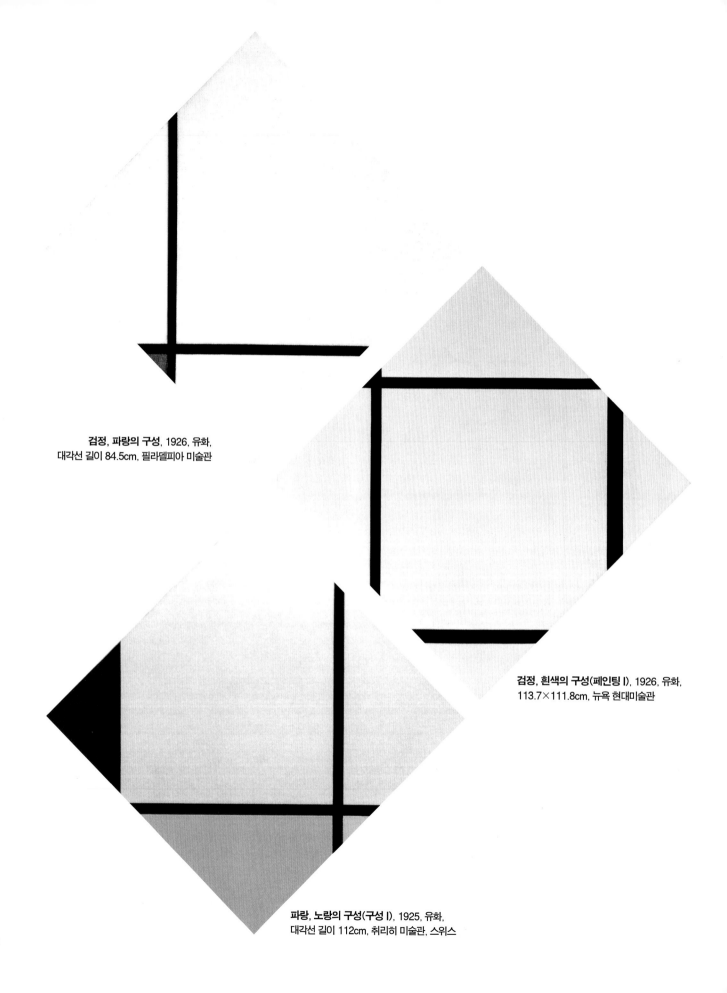

검정, 파랑의 구성, 1926, 유화,
대각선 길이 84.5cm, 필라델피아 미술관

검정, 흰색의 구성(페인팅 I), 1926, 유화,
113.7×111.8cm, 뉴욕 현대미술관

파랑, 노랑의 구성(구성 I), 1925, 유화,
대각선 길이 112cm, 취리히 미술관, 스위스

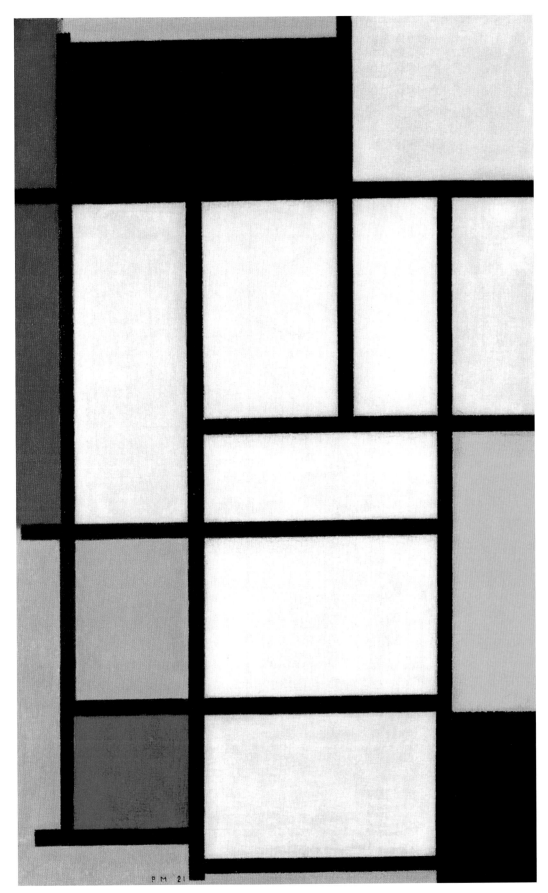

노랑, 파랑, 빨강의 구성, 1921, 유화, 80×50cm, 헤이그 시립미술관

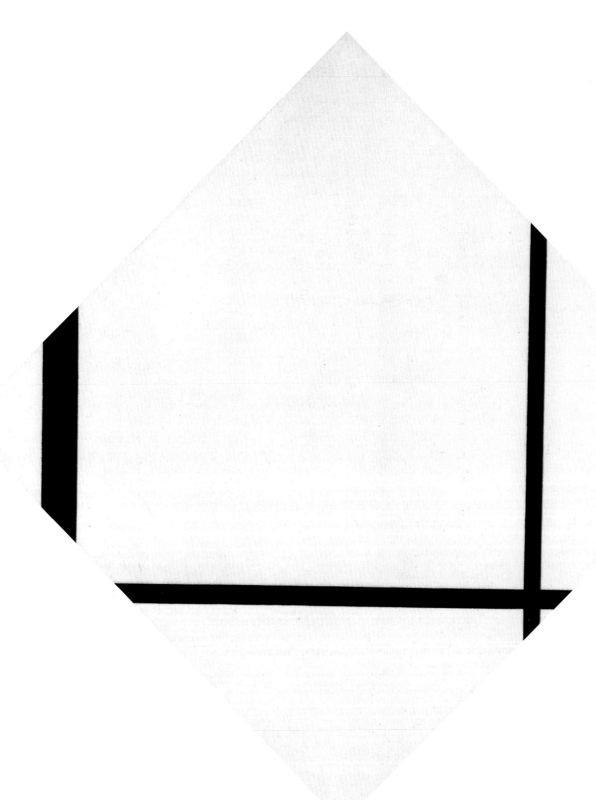

폭스트롯 A. 1930, 유화, 대각선 길이 114cm,
뉴헤이번, 예일대학 미술관

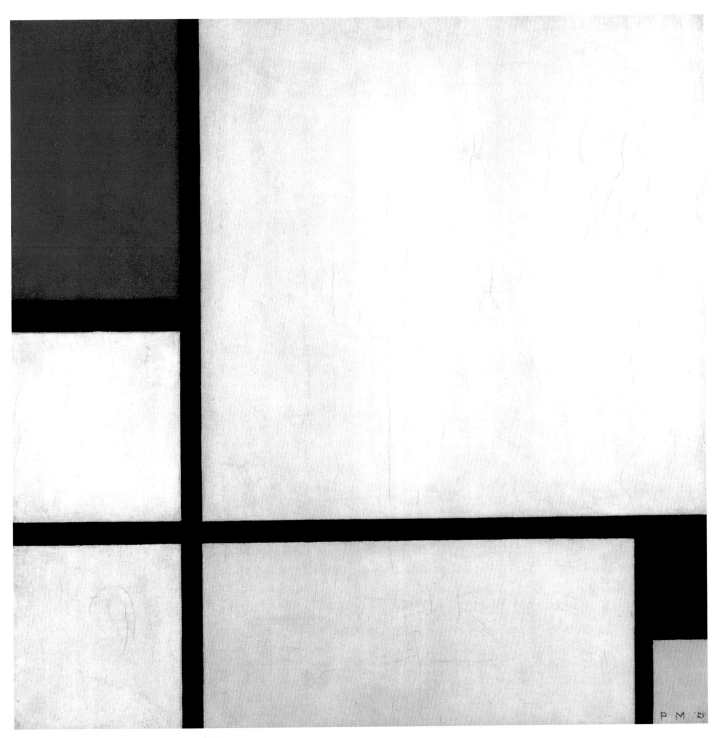

구성, 1929, 유화, 52×52cm, 바젤, 바젤 미술관

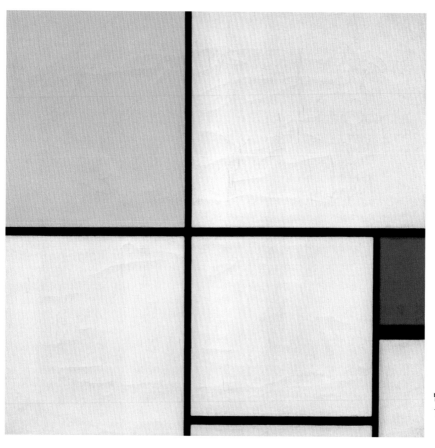

빨강, 회색의 구성 C,
1932, 유화, 개인 소장

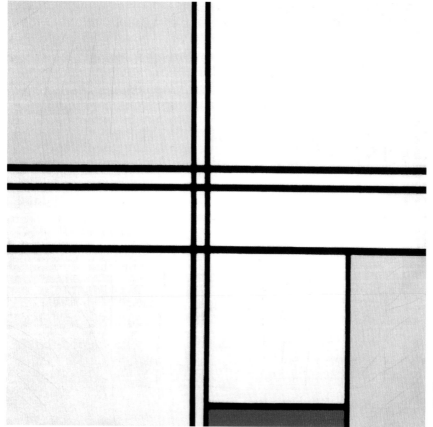

회색, 빨강의 구성, 1935, 유화,
55×57cm, 시카고 아트 인스티튜트

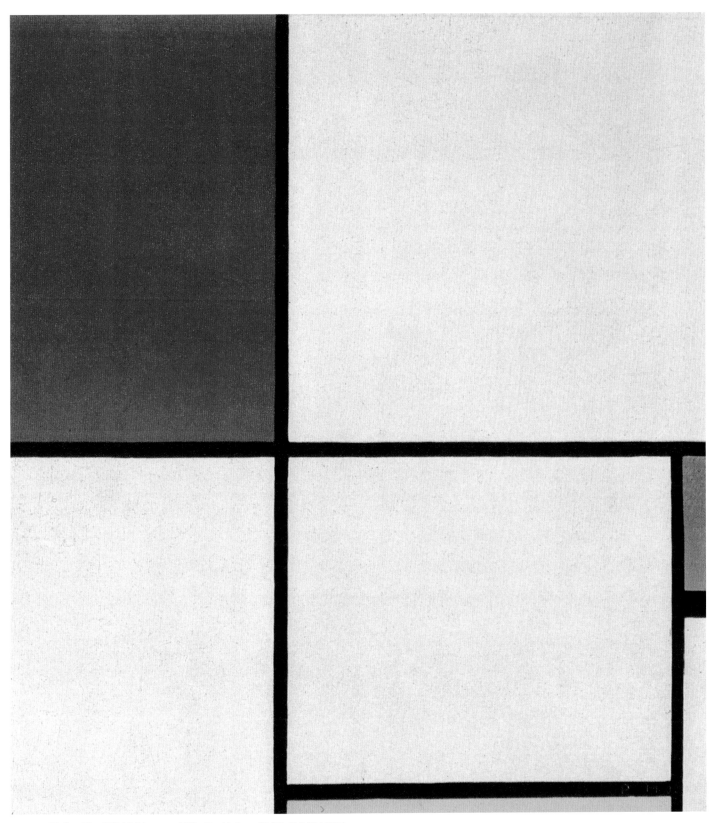

빨강, 노랑, 파랑의 구성, 1932, 유화, 42×38.5cm, 취리히, 막스 빌 컬렉션

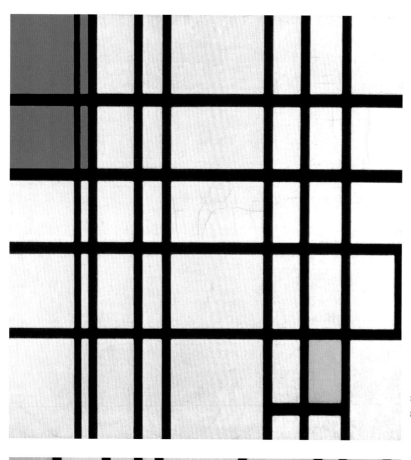

검은 선의 리듬, 1935-1942, 유화, 72.2×69.5cm,
뒤셀도르프, 노르트라인 베스트팔렌 미술관

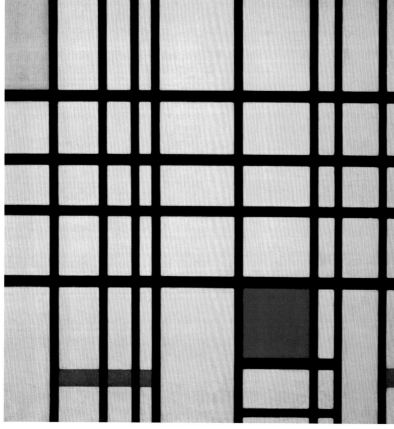

노랑, 파랑, 빨강의 구성, 1937, 유화, 72×69cm,
런던, 테이트 갤러리

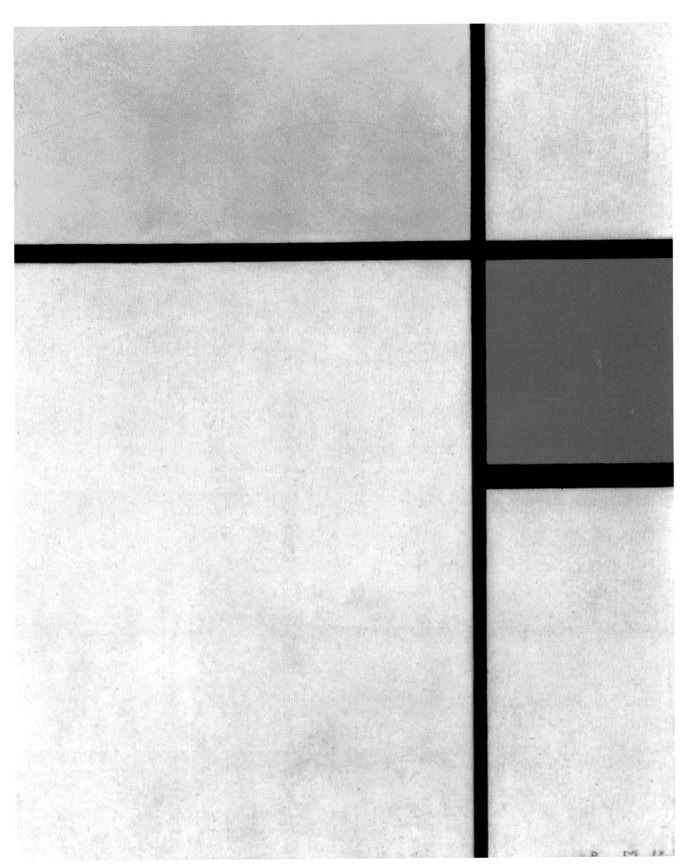

파랑, 노랑의 구성, 1931, 유화, 41×33cm, 필라델피아 미술관

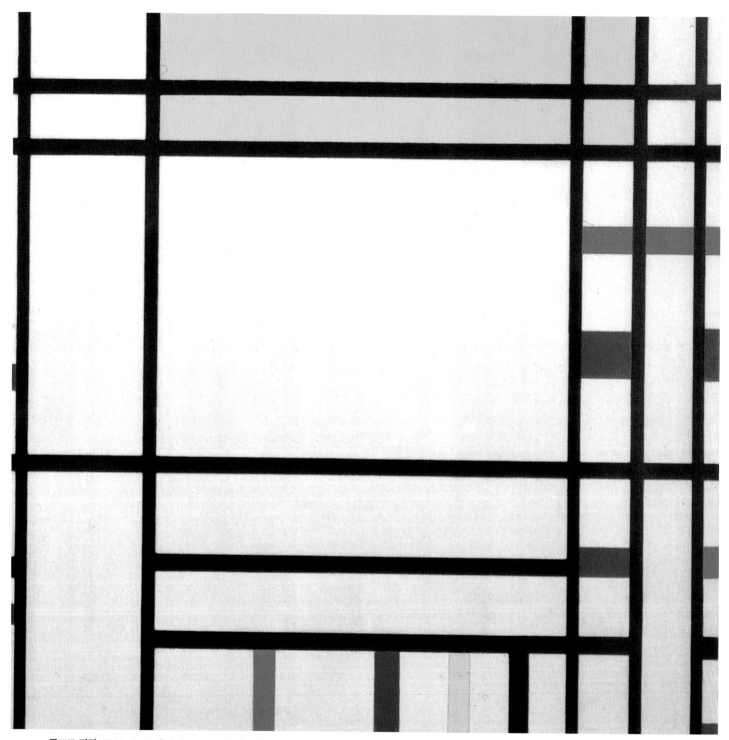

콩코드 광장, 1938-1943, 유화, 94×95cm, 달라스 미술관

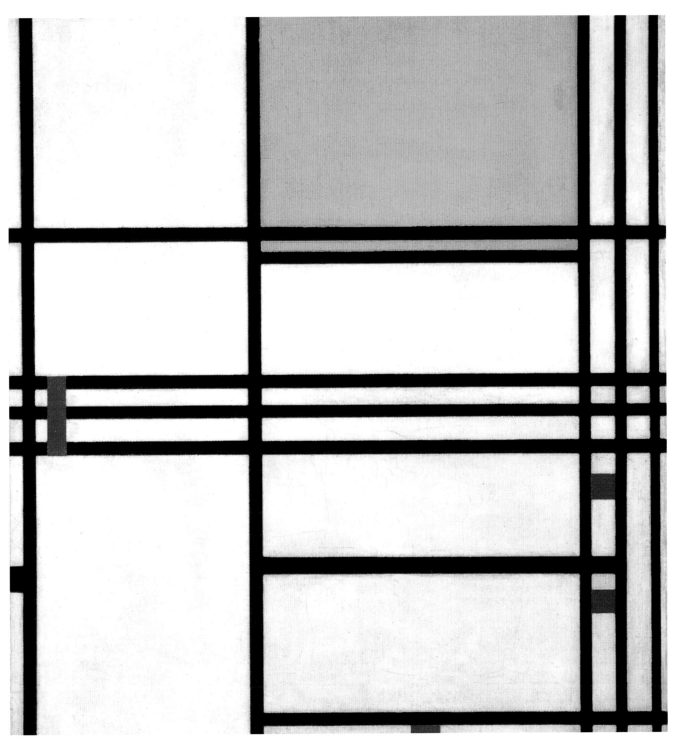

흰색, 빨강, 검정의 구성(페인팅 No. 9), 1939-1942, 유화, 79.4×43.6cm, 워싱턴 D.C., 필립스 미술관

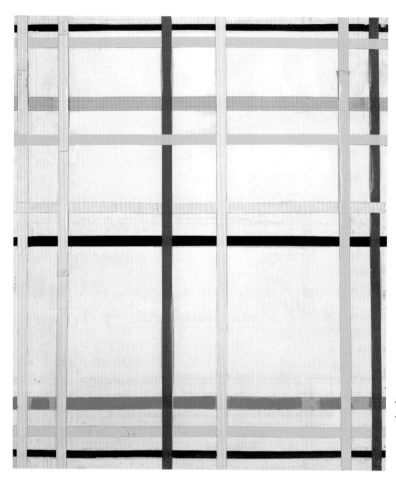

뉴욕 III, 1942, 유화 · 테이프, 113.5×97.5cm,
뉴욕, 시드니 제니스 갤러리

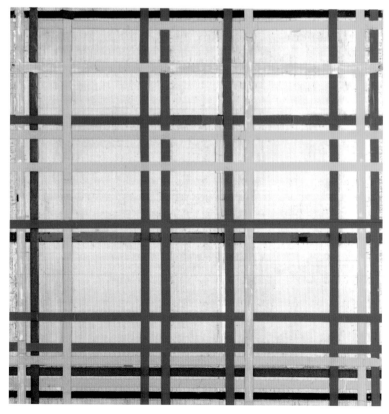

뉴욕 II, 1942, 유화 · 테이프, 119.4×114.3cm,
뒤셀도르프, 노르트라인 베스트팔렌 미술관

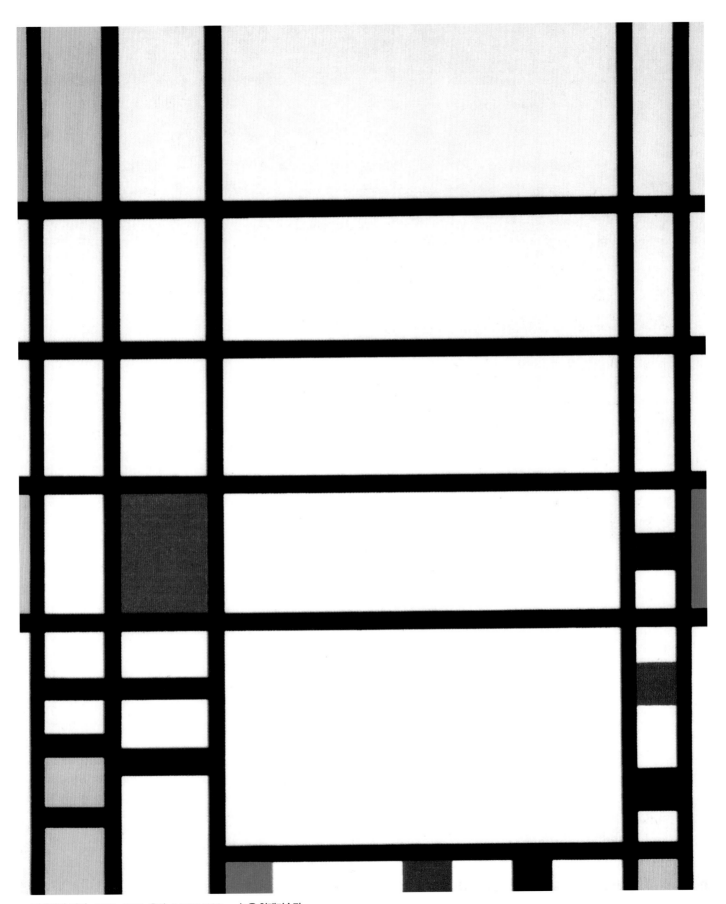

트라팔가 광장, 1939-1943, 유화, 145.2×120cm, 뉴욕 현대미술관

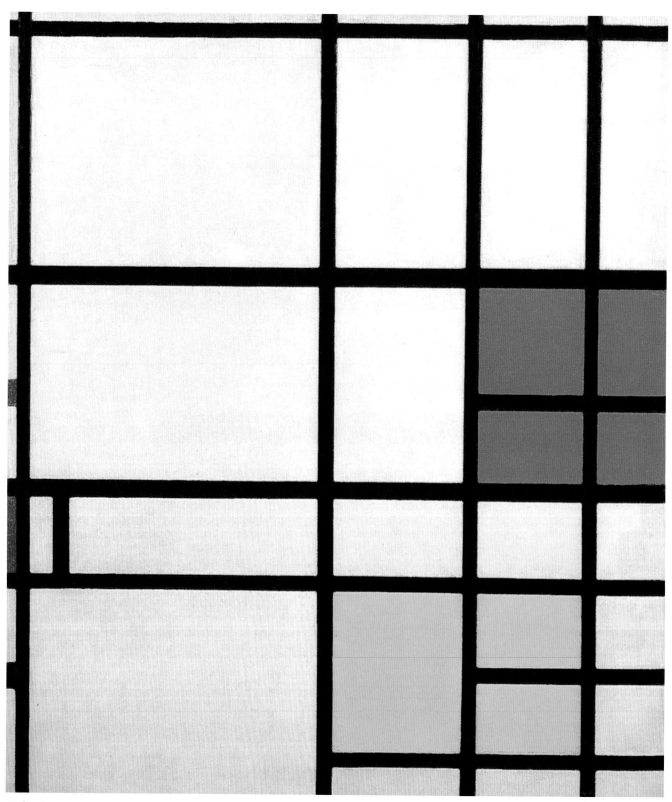

구성 : 런던, 1940-1942, 유화, 80×70cm, 버펄로, 알브라이트 녹스 갤러리

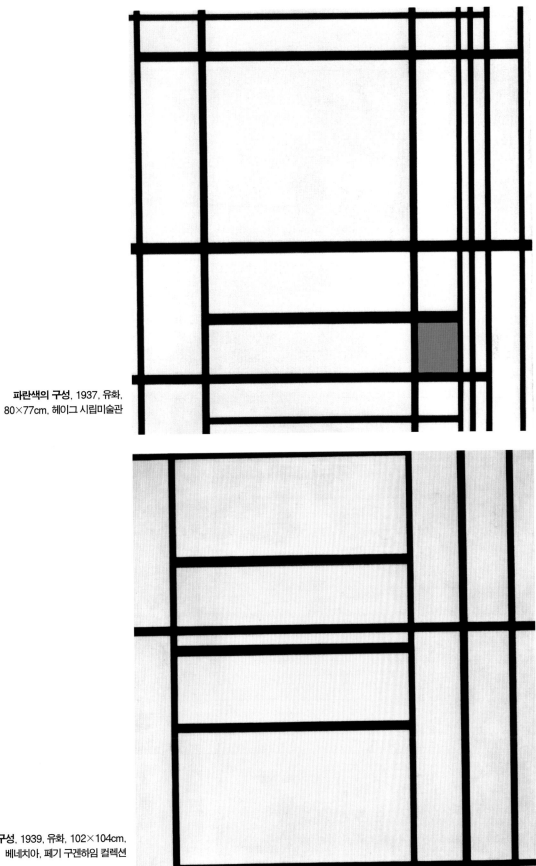

파란색의 구성, 1937, 유화,
80×77cm, 헤이그 시립미술관

빨간색의 구성, 1939, 유화, 102×104cm,
베네치아, 페기 구겐하임 컬렉션

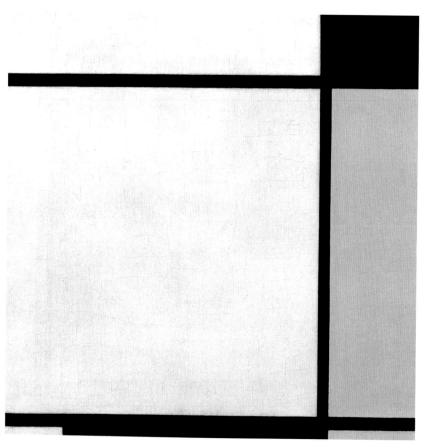

회색, 검정의 구성(페인팅 No. 2), 1925,
유화, 50×50cm, 베를린 미술관

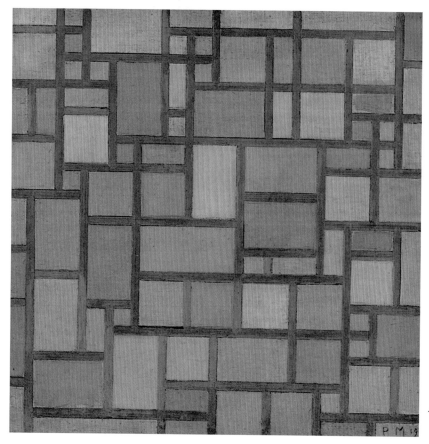

밝은 색과 회색선의 구성, 1919,
유화, 49×49cm, 바젤, 바젤 미술관

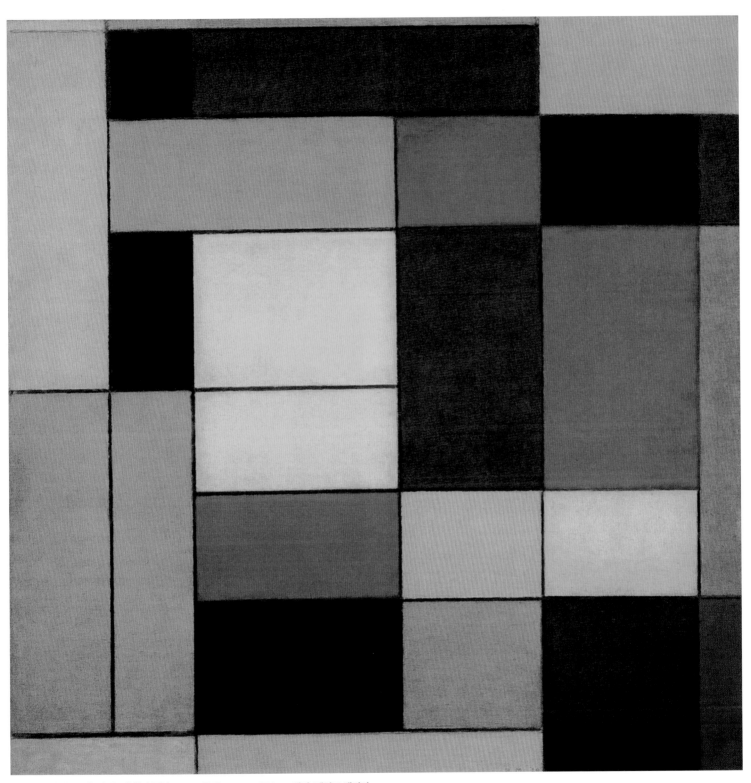

빨강, 노랑, 파랑, 회색의 구성, 1920, 유화, 100.5×101cm, 런던, 테이트 갤러리

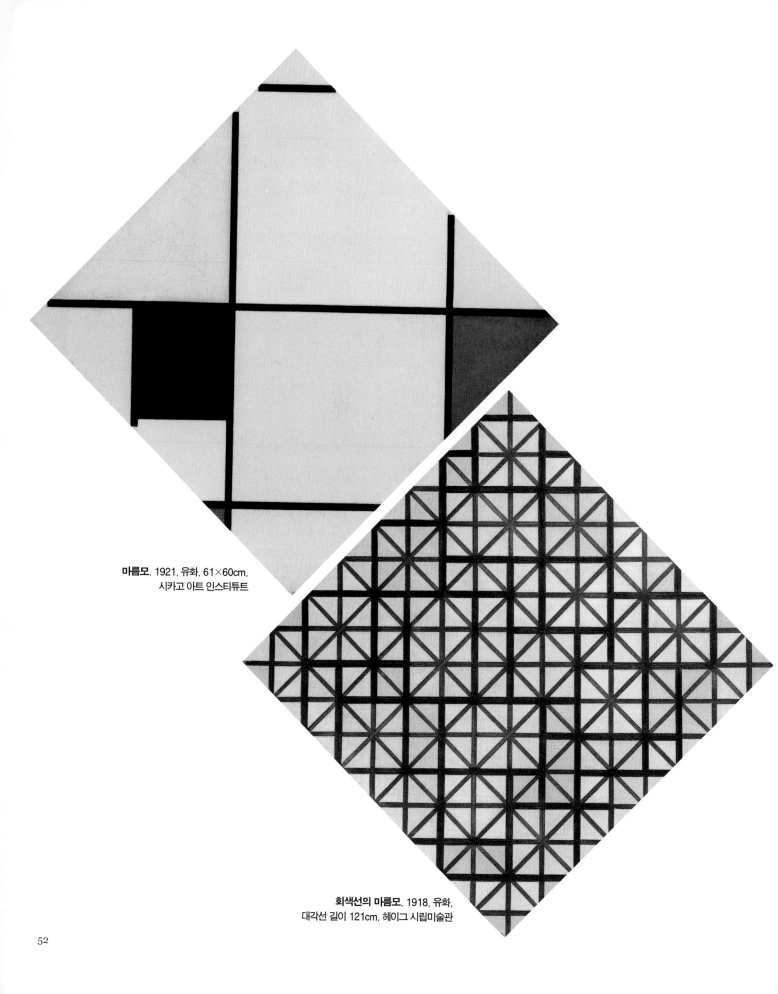

마름모, 1921, 유화, 61×60cm,
시카고 아트 인스티튜트

회색선의 **마름모**, 1918, 유화,
대각선 길이 121cm, 헤이그 시립미술관

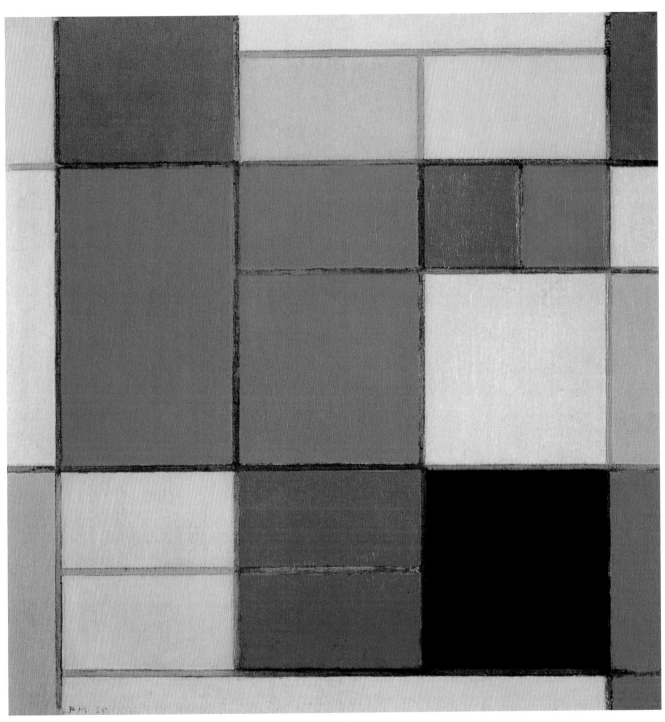

빨강, 파랑, 검정, 노랑, 녹색의 구성(구성 C), 1920, 유화, 80×80cm, 뉴욕 현대미술관

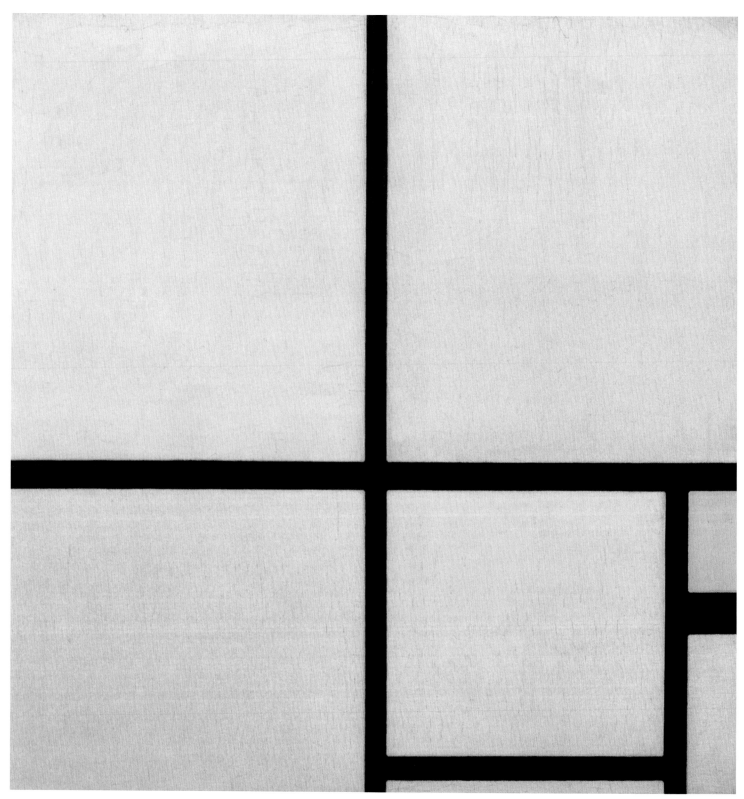

노란색의 구성, 1930, 유화, 46×46.5cm, 뒤셀도르프, 노르트라인 베스트팔렌 미술관

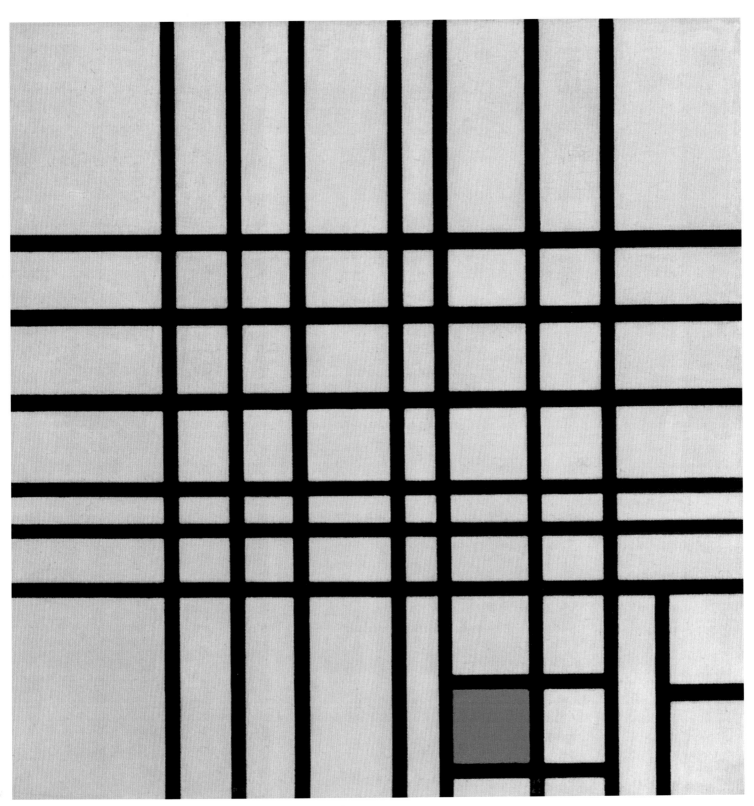

파란색 구성 II, 1936-1942, 유화, 62×60cm, 오타와, 국립미술관, 캐나다

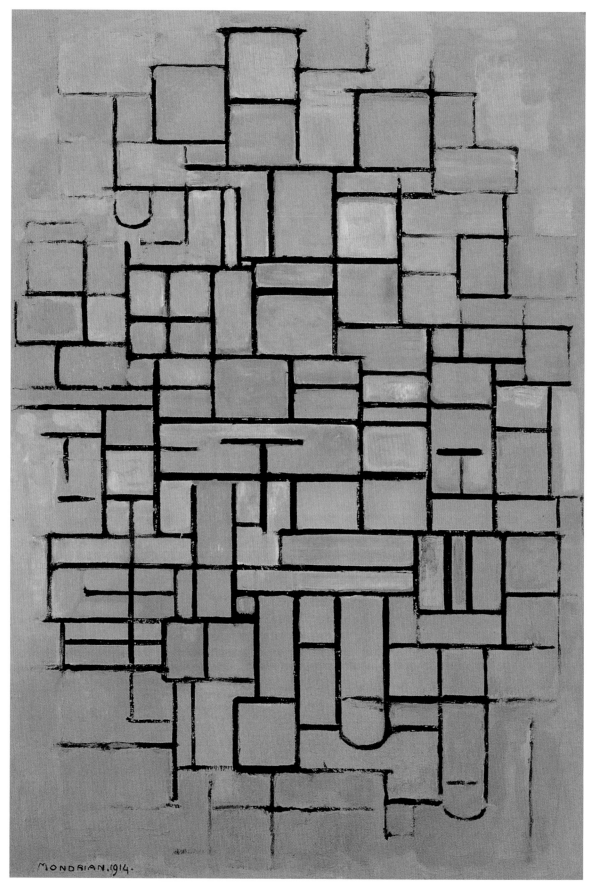

구성 No. 6, 1914, 유화, 88×61cm, 헤이그 시립미술관

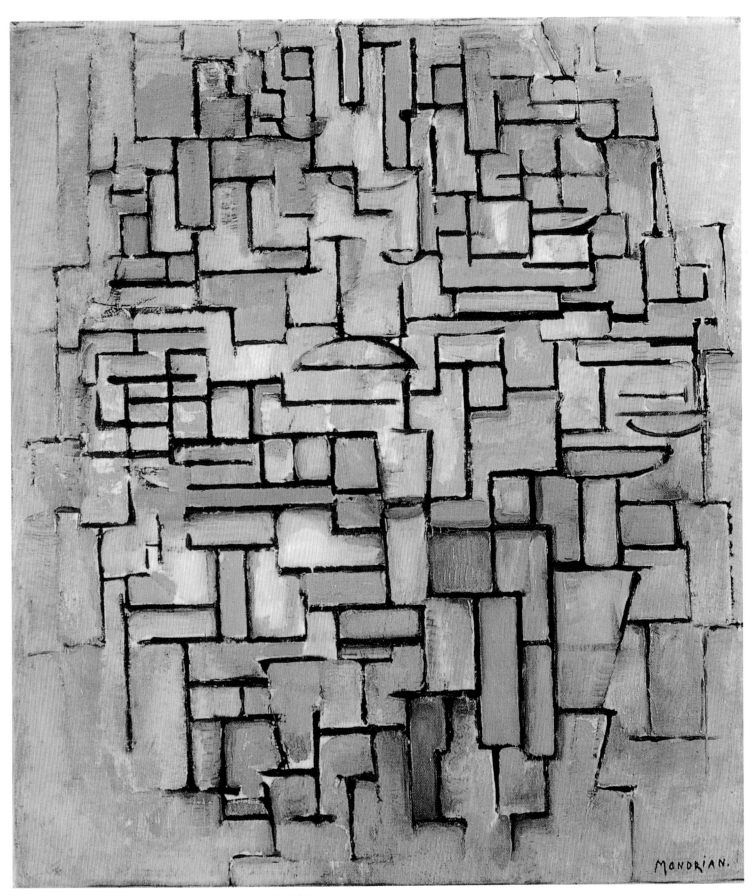

황갈색과 회색의 구성, 1913-1914, 유화, 85.7×75.6cm, 뉴욕 현대미술관

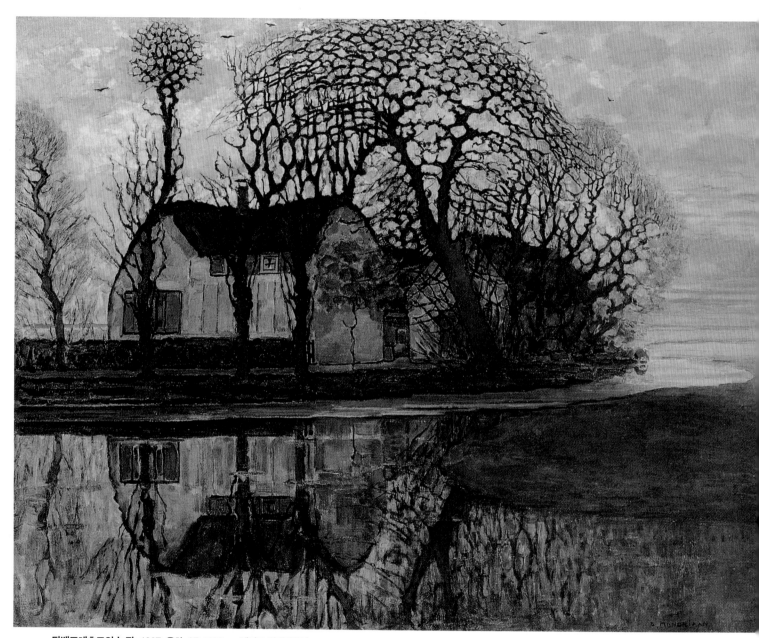

뒤벤드레흐트의 농장, 1907, 유화, 87×109cm, 헤이그 시립미술관

생강 항아리가 있는 정물 I, 1911-1912, 유화, 65.5×75cm, 헤이그 시립미술관

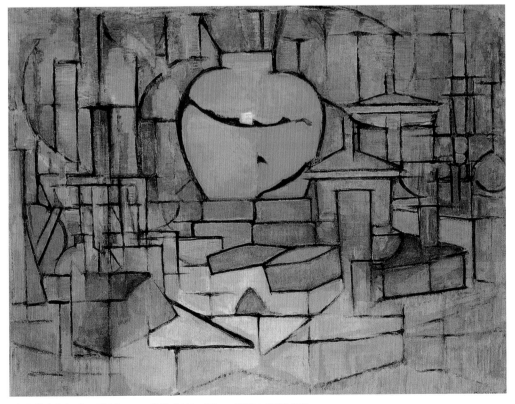

생강 항아리가 있는 정물 II, 1912, 유화, 91.5×120cm, 헤이그 시립미술관

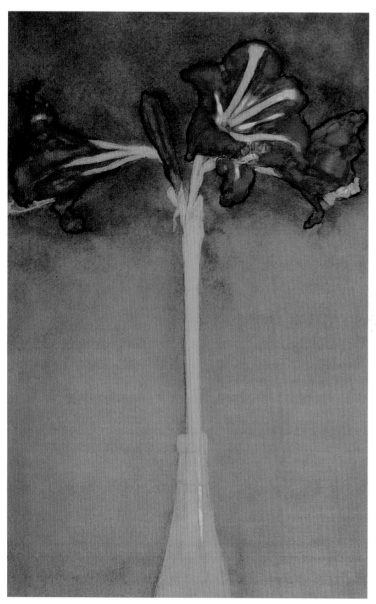

아마릴리스, 1910, 수채 · 펜, 49.2×31.5cm, 암스테르담, 개인 소장

봉헌, 1908, 유화, 94×61cm, 헤이그 시립미술관

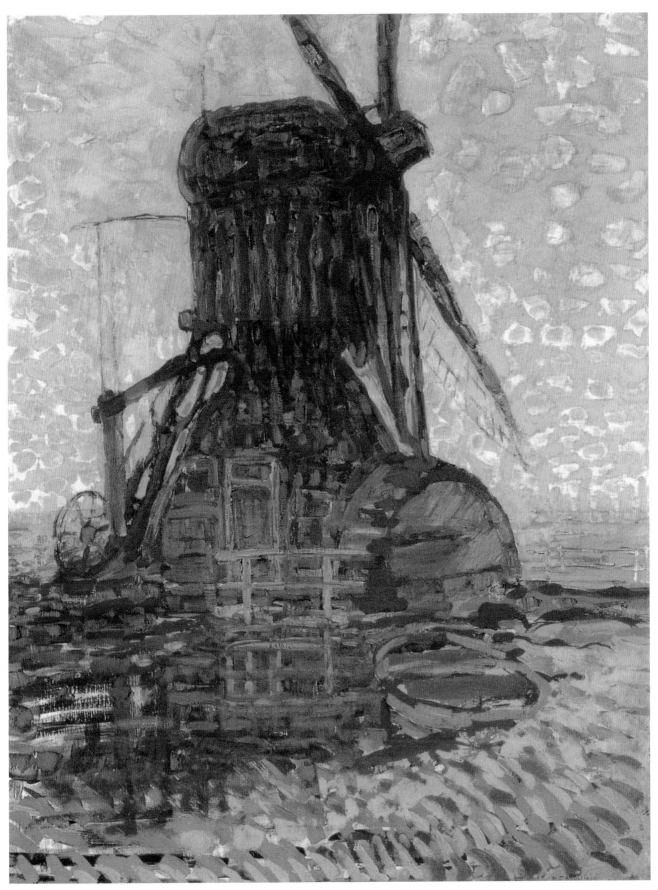

햇빛 속의 풍차, 1908, 유화, 114×87cm, 헤이그 시립미술관

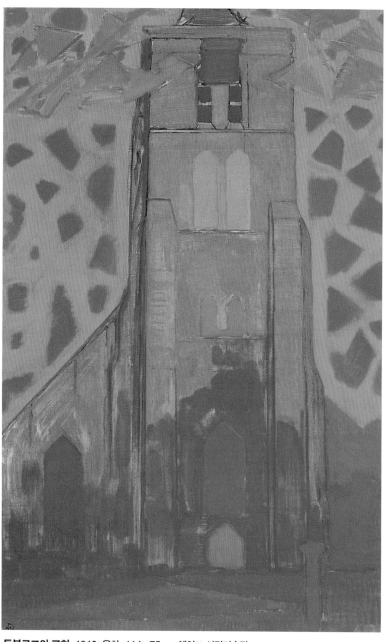

돔부르크의 교회, 1910, 유화, 114×75cm, 헤이그 시립미술관

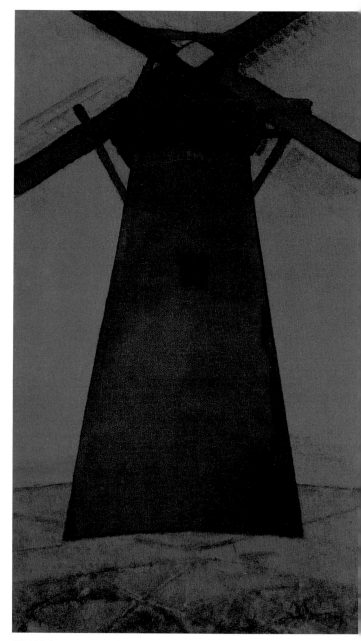

빨간 풍차, 1910-1911, 유화, 150×86cm, 헤이그 시립미술관

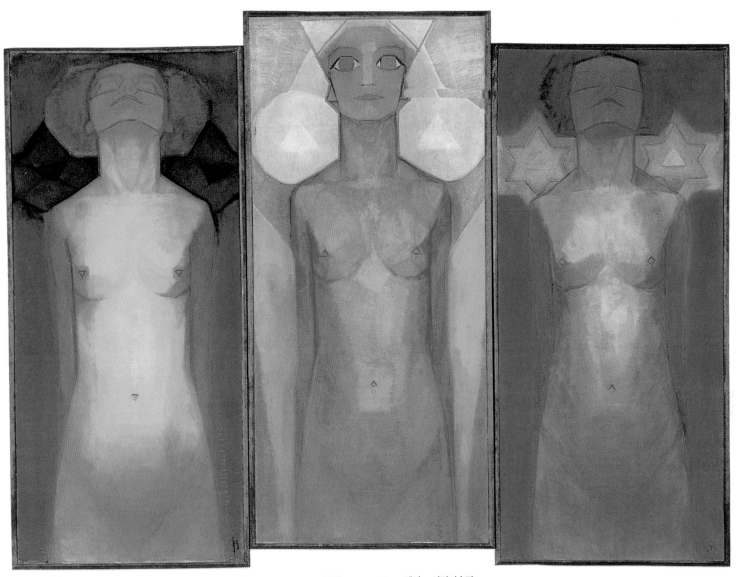

전개, 1910-1911, 유화, 왼쪽 : 178×85cm 중앙 : 183×87.5cm 오른쪽 : 178×85cm, 헤이그 시립미술관

JAEWON ART BOOK 24

피에트 몬드리안

감수 / 오광수 · 박서보

편집위원 / 정금희 · 조명식

1판 1쇄 인쇄 2004년 9월 15일
1판 1쇄 발행 2004년 9월 20일

발행처 / 도서출판 재원
발행인 / 박덕흠
색분해 / 으뜸 프로세스(주)
인 쇄 / 으뜸 프로세스(주)

등록번호 / 제10-428호
등록일자 / 1990년 10월 24일

서울 마포구 서교동 461-9 우편번호 121-841
전화 323-1411(代) 323-1410 팩스 323-1412
E-mail : jaewonart@yahoo.co.kr

ⓒ 2004, 도서출판 재원

ISBN 89-5575-055-2 04650
세트번호 89-5575-042-0

반 고흐 / 재원아트북 ①

폴 고갱 / 재원아트북 ②

모네 / 재원아트북 ③

클림트 / 재원아트북 ④

브뢰겔 / 재원아트북 ⑤

로트렉 / 재원아트북 ⑥

밀레 / 재원아트북 ⑦

에곤 실레 / 재원아트북 ⑧

모딜리아니 / 재원아트북 ⑨

프리다 칼로 / 재원아트북 ⑩

들라크루아 / 재원아트북 ⑪

렘브란트 / 재원아트북 ⑫